艺术设计类专业"十三五"规划系列教材·广告设计与制作

构成——创新训练教程（第2版）

主　审　夏万爽　刘庆华（排名不分先后）
主　编　王福娟　邹　宏
副主编　杨　伟

内容提要

本书在编写的过程中打破了传统构成课程的知识体系模块,采用了工学结合课程改革下的"教、学、做合一"的教学理念,以任务驱动为载体,侧重于对学生实操技能的训练,融理论、方法、实践为一体,注重学生在今后实际工作过程中基础能力和可持续发展能力的培养。

本书以创新思维能力为核心,共划分为四个学习情境:①主题概念创新思维专项训练;②主题概念章法布局训练;③主题概念色彩艺术语言训练;④参赛主题创意训练;共 92 个学时,15 个训练任务。书中通过主题概念创新思维专项训练,打破学生的思维定势,让学生学会在设计中运用逻辑思维、形象思维、灵感思维,并能进行图形初步表现;在此基础上,加入平面设计三大要素——点、线、面——主题概念章法布局训练,从中培养学生的构图布局能力;然后再加入色彩艺术语言训练,对设计课程来说,这无疑起到锦上添花的作用,从中培养学生的色彩搭配能力;最后通过参赛主题创意训练,一方面是对前三项内容进行综合训练,另一方面对后续课程起到承前启后的作用。

本书可作为艺术设计类专业的专业基础课教材,也可供相关艺术设计人员参考使用。

图书在版编目(CIP)数据

构成:创新训练教程/王福娟,邹宏主编. —2版. —西安:西安交通大学出版社,2015.8(2022.8重印)
ISBN 978-7-5605-7843-9

Ⅰ.①构… Ⅱ.①王… ②邹… Ⅲ.①艺术构成-高等职业教育-教材 Ⅳ.①J0

中国版本图书馆 CIP 数据核字(2015)第 202570 号

书　　名	构成——创新训练教程(第2版)
主　　编	王福娟　邹　宏
责任编辑	祝翠华
出版发行	西安交通大学出版社 (西安市兴庆南路1号　邮政编码 710048)
网　　址	http://www.xjtupress.com
电　　话	(029)82668357　82667874(市场营销中心) (029)82668315(总编办)
传　　真	(029)82668280
印　　刷	西安五星印刷有限公司
开　　本	787mm×1092mm　1/16　印张 10　字数 234千字
版次印次	2015年9月第2版　2022年8月第2次印刷
书　　号	ISBN 978-7-5605-7843-9
定　　价	59.50元

发现印装质量问题,请与本社市场营销中心联系。
订购热线:(029)82665248　(029)82667874
投稿热线:(029)82668133
读者信箱:xj_rwjg@126.com

版权所有　侵权必究

Preface 序

　　长期以来,我们期望能构建一种科学合理的教学模式、一种新的教学思路,以适应高职高专艺术设计课程教学,提高教学质量,便于教学管理。同时针对艺术设计教学活动个性化的特点,该教材在理论阐述、教学方法和组织方式、课堂作业布置等方面给任课教师预留了一定的灵动空间。

　　我们认为教师在教学过程中不再是知识的传授者、讲解者,而是指导者、咨询者;学生不再是被动地接受,而是主动地获取。因此在教学中,教师应该综合运用演示法、物像观察训练法、联想思维发散训练法、演艺法、启发式互动教学法、讨论法、调查法、练习法、观摩法、实习实验法及各种现代化教学手段,体现个体化教学,最大限度地调动学生的积极性,使学生的独立思考能力、创新能力均得到全面的提高。

　　本教材根据我国高职高专艺术设计开设课程的教改要求,在编写原则上,一方面考虑到学生今后在从业过程中必备的基础能力的需要,另一方面考虑到学生今后自主学习可持续发展的能力的需要;在教材内容方面,强调在应用型教学的基础上,本着"教、学、做合一"的教学理念,用创造性的教学理念统领教材编写的全过程,并注意做到各章节的可操作性和可执行性,淡化传统美术院校固守的"美术技能功底",即单纯技术和美学观念,建立起了一个艺术类和非艺术类专业学生的艺术教育共享平台,使教材更具有应用性。

　　为了确保教材质量,我们邀请了国内外具有影响力的专家、教授、一线设计师和具有实践经验的教师来担任顾问、主审和编写成员。我相信,以他们所具备的国际化教育视野和对中国艺术设计教育的社会责任感,以及他们专业的理论和实践水平,本教材将引导21世纪中国高职高专艺术设计类专业教育,使其达到真正意义上的教学改革和教学方法调整的目的。

<div style="text-align:right">

夏万爽教授

教育部高职高专艺术设计类专业教学指导委员会委员
中国职教学会教学工作委员会艺术设计专业研究会副主任
21世纪国家级"十二五"高职高专艺术设计规划教材主审

2011年7月

</div>

Foreword 前言

本教材从教学实际出发,以高职高专艺术设计教学大纲为基础,遵循艺术设计教学的基本规律,采用任务驱动型教学的体例架构,力图贴近培养目标、贴近教学实践、贴近学生需求,具有很强的应用性。

本教材根据培养应用型人才的要求,以培养一线人才的岗位技能为宗旨。在课程设计上,以职业活动的行为过程为导向,按照理论教学与实践并重原则,基础理论求精不求全、不求深,做到浅而实在、学以致用,为培养"宽基础、复合型"的职业技术人才提供良好的物质支撑。

为了更好地适应高职高专教学改革人才培养目标的要求,现在的艺术设计教学将三大构成整合为一门课程,在内容与方法上体现了技能型、应用型和创新型人才的培养要求。本教材具有以下几个特点:

(1)采用了工学结合课程改革下的行动导向教学理念,以任务驱动为载体,侧重于对学生实操技能的训练,本着"教、学、做合一"的教学理念,融理论、方法、实践为一体,注重对学生以后从业过程中基础能力的培养。

(2)四个学习情境的设置采用了国内最新的创新思维成果——大脑非平衡自组织模式,通过无序化诱导创新思维的方法引导学生进行有序化的创新。本着让学生先学会动脑、再去动手,由易及难、循序渐进的设计原则,在实践中锻炼学生发现问题和解决问题的能力。

(3)采用玩中学的教学组织方式,设计了灵活多样的学习情境。擂台赛、小品、动画、音乐、影视短片……搬上课堂,以兴趣带动能力的有效培养的方式进行教学。

(4)在教学过程中,不仅注重对学生基础能力的培养,更注重对艺术类学生所应特有的审美感受、感知能力的培养。

(5)以训练学生思维方式入手,最大限度地开发学生潜能。在教学过程中,为了更好地开发学生右脑形象思维、灵感思维能力,设置了物象观察训练、色彩感知觉能力训练、视觉影像训练、创新思维发散训练及 α 波音乐诱导灵感思维方法辅助训练等。

本教材的编写,打破了常规的人员章节负责制的编写模式。针对课程定位,我们进行了前期的市场调研、行业专家指导,并同具有丰富教学经验的一线教师进行了小组讨论,对每一个训练任务的选择都进行了认真的研究,最后确定编写方案。在编写过程中,全体编写人员边编写边论证,在最后定稿阶段,又汇总了各位编写人员在编写过程中遇到的问题,最终圆满地完成了编写任务。本教材的编写分工情况如下:

主　编:王福娟、邹宏(邢台职业技术学院)编写了学习情景一,学习情景二中的任务一、任务五、学习情景三中的任务二、任务四、任务六,以及学习情景四,并负责整体课程的思路设计、书稿汇总与修改、课件制作。

副主编:杨伟(兰州工业高等专科学校)编写了学习情景二中的任务六、学习情景三中的任务三、任务五。

参　编:陈茜影(石家庄城市职业学院)编写学习情景二中的任务一、任务三、任务四。

在此要特别感谢北京市著名画家、中国人民大学教授吴冰博士在本教材编写的过程中给

予的大力支持与帮助,同时也要感谢邢台职业技术学院刘庆华、夏万爽、杨志红教授在本教材的开发过程中提出了非常宝贵的意见,并提出了许多中肯的修改意见。另外还要感谢李文晓、邹宏老师在本教材配套课件制作过程中提供的大力支持与帮助。因教学需要,本教材选用了一些国内外设计大师、学生获奖的优秀作品,因客观原因,一些图片几经辗转未能找到作者的有关信息,在此表示歉意和感谢,并请相关人员与主编联系(邮箱:851583672@qq.com)。

 本教材是为我国高职高专艺术设计专业的学生专门编写的,他们将是21世纪中国设计领域一支重要的队伍,是活跃在设计第一线的生力军,他们的成长直接关系到中国设计界的未来与发展。我们编辑这本教材,就是希望能在培养这支生力军的过程中,做些实实在在、富有成效的工作。

 作为艺术设计高职高专教材建设的一种探索与尝试,该教材难免会有偏颇与不足,我们期望得到教育界专家、学者们的批评与指正,以期在教学和实践中加以完善和修正。

<div style="text-align:right">

编 者

2015 年 8 月

</div>

Contents 目录

- 绪论
- 学习情景一　主题概念创新思维训练/001
 - 任务一　自选主题"点、线、圆"的联想训练/001
 - 任务二　环保主题的概念训练/006

- 学习情景二　主题概念章法布局能力训练/012
 - 任务一　"路"的主题概念训练/012
 - 任务二　自选主题"柔美、坚强、呐喊"的概念训练/023
 - 任务三　"我的中国红"主题概念训练/035
 - 任务四　七度空间少女系列迷你卫生巾的概念训练/049
 - 任务五　自选主题"完美与缺陷……"的概念训练/062
 - 任务六　任意自选主题概念训练/074

- 学习情景三　主题概念色彩艺术语言训练/077
 - 任务一　特定场景颜色搭配训练/077
 - 任务二　情调色彩构成能力训练/089
 - 任务三　意象色彩能力训练/100
 - 任务四　图像色谱归纳与自选主题创意训练/105
 - 任务五　色调的构成训练/115
 - 任务六　"红色旅游，精神洗礼"创意色彩构成训练/124

- 学习情景四　参赛主题创意训练/140
 - 任务　"创意就在我身边"的主题概念训练/140

- 参考文献/150

基础能力侧重点表格

侧重点 能力	创意训练	章法、布局训练	色彩艺术、审美、感知训练	综合能力训练
1. 主题概念创新思维训练	★★★★★	★★		★★
2. 主题概念章法布局能力训练	★★★	★★★★★		★★★
3. 主题概念色彩艺术语言训练	★	★★★★	★★★★★	★★★★
4. 参赛主题创意训练	★★★★★	★★★★★	★★★★★	★★★★★

注：★代表的是在训练过程中各种能力侧重的强弱程度

绪 论

　　构成艺术,是现代视觉传达艺术的基础理论。它的相关知识适用于所有构成设计。本书以训练学生思维方式为目的,采用大脑非平衡自组织教学模式,这是一个从无序化诱导创新思维的方法进行有序化创新思维的过程。书中主要强调开发学生大脑潜能,充分发挥左、右脑的作用,唤起潜意识,培养想象力、创造力和灵感思维等能力,而这种能力不但是从事艺术工作者必备的一门基本功,也是近年来教学改革的共同趋势。

　　1.构成的含义

　　所谓构成,就是"组装"的意思,也就是说把设计中所需要的诸要素像机器零件那样,按照美的形式法则,进行"组装",形成一个新的、适合需要的图形。

　　在《现代汉语词典》中,"构成"被解释为"形成"和"造成",也就是包括自然的创造和人为的创造。在现代艺术设计领域中,"构成"可以进一步理解为对视觉造型要素的提取与重组,这样解释更为简单一些。人们对世界的认知是建立在对周围事物观察、分析、整理、理解、记忆等一系列过程中的,但并不是任何一个事物都可以得到我们充分认识,人们往往选择感兴趣的、利于情感宣泄的事物来倾注更为详尽的认知,这就是一种提取。而重组就更是一项具有创造性的人类思维活动,在重组活动中常常会经历这样一个过程:首先是模仿,其次是拆解,最后是重构。模仿是人们对已有事物的一种信赖与崇拜;拆解是人们对已有事物组成样式的好奇与不满足;重构是人们对新空间的探索,同时重构也是为了消除某种心理上的不平衡而创造出来的新法则,人们可以在创造中得到心理上的平衡与愉悦。以上三者均为人类的创作形式,是很难将其截然分开的。所以设计中的构成不是人的头脑中固有的,它从思维方法到表现都是以自然与生活为依据,只是在创作过程中更强调人类的主观意志,更强调人类对自然世界的影响和作用而已。在其他的科学研究领域我们可以看到从宏观到微观或从微观到宏观的研究方法,已经是一种较为普遍的研究方法,如物理研究中的分子、质子、中子、电子,生物学中的基因到生物组团等,都揭示了不同事物构成的神奇之处。所以形态构成学同样也是以分解与重构的原则来研究人们对视觉形态的认识。与之不同的是形态构成的研究范围中加入了人的视觉因素,使这种构成产生了更多的人文特征,它是一类介于自然科学与社会科学的边缘学科,涉及生理学、心理学、艺术形态学等多门学科。形态构成学是形象思维与逻辑思维及灵感思维结合的产物。

　　2.构成的研究任务和研究对象

　　本书所讲的构成虽然是形态构成学的初始阶段,但它介绍的却是形态构成学的基本原理,而这一原理适合所有的设计活动及思维活动。

　　本书的任务是提供设计方面的创新思维训练。这里不涉及设计中所要考虑的材料应用、生产工艺以及使用功能诸问题。它是设计师从事设计之前,首先要掌握和运用视觉语言的一种基本功。通过构成训练的学习,可为我们提供更丰富的思维技巧,开阔视野,使头脑更加灵

活多变，开发潜能，发挥创造力，从而为设计开创出更宽的新路。

构成，是一种视觉形象设计。它的研究对象主要是：在设计中如何创造形象，怎样处理形象与形象之间的联系，如何掌握美的形式规律，并按照美的形式法则，构成设计所需要的图形；通过学校构成的相关知识，从而培养设计人员的审美能力，并提高其创造"抽象形态"和构成的能力。

3. 构成的表现方法

当前的设计基础理论，概括起来有"具象"和"抽象"的两种方法。所谓的"具象"和"抽象"，主要表现在其应用的资料不同，有的接近自然形态多些，有些是利用脱离自然形象的点、线、面为基本要素，二者是相比较而言的。它们之间仅是概括程度的高低差别，而没有绝对的界限。

所谓"具象形象"，就是从大自然中，通过观察、写生，吸取自然界中美的成分，加以夸张、整理、取舍和变形，在此基础上再进行分解和重新组合，使形象更加简练、完美，增强其装饰效果，而且更适于加工生产。实际上这是一种带有具体形象的初步"抽象"，是平面设计中应用较多的一种形式，也是广大群众所易于接受和喜爱的形式。

所谓"抽象形象"的应用，在我国过去就有丰富的遗产。如我国古代的彩陶纹饰和其他几何图案，其形象古朴、简练、生动，装饰性强，比较充分地体现出美的形式规律，值得我们设计和研究很好地借鉴。再如，我国传统戏剧中的京剧脸谱，根据其人物性格，进行大胆的夸张变形。有的脸谱形象是把面部归纳成"三块瓦"等格式加以变化，其处理手法大都是抽象化的。这是极为精巧的艺术创造。但由于我国长期处于封建社会的闭关自守状态，尤其近百年来帝国主义的入侵，使我国沦为半殖民地，没有条件把我国那些优秀的文化艺术遗产加以系统地总结提高，不能形成一整套理论体系，所以没有发挥其应有的作用。

4. 构成视觉艺术的传达

设计，离不开生产。它不像绘画那样。画家所制作出来的作品，仅供人们欣赏；而设计家的手稿，必须通过加工成实物，才能在生活和生产实践中发挥效益，如果没付诸生产，其设计图纸仅能起到一个资料参考的作用。比如在印刷生产过程中，设计仅是整个生产的第一道工序。没有好的设计稿，即使印刷水平再高，也生产不出高质量的产品。然而，设计家必须懂得生产工艺，了解产品的特性和使用者的需求，才能成为一个好的设计家。

在工业美术设计中，机器生产不同于手工艺生产的是：大工业生产注重产品生产的标准化，以满足尽可能高的生产效率，注重产品的机能作用，发挥材质本身所具有的美感和大的造型美。而手工艺生产强调人的超群技艺，甚至不计工本，不讲效率地去追求华丽的装饰。手工艺生产尽管能生产出极为精致华美的瑰宝，但却不能满足社会上众多的需要。

特别是从人们头脑接受信息的效能来看，简练明了的造型，易于被人们所接受，它有利于减轻人们的精神疲劳。构成的理论正适应了近代工业生产的这些特点。所以，构成艺术，丰富和发展了传统的工艺美术理论。它不拘于一定的固有格式，手法灵活，千变万化，尤其有利于锻炼思维能力，从而更好地为设计服务。它是工业美术设计、商业美术设计及平面设计工作者必不可少的专业基础。

学习情景一

主题概念创新思维训练

任务一　自选主题"点、线、圆"的联想训练
（4学时）

学习目标

能力目标

1. 改变学生的思维方式，突破常规的定势思维方式
2. 通过图形联想训练培养学生使用逻辑思维、形象思维、灵感思维的能力

知识目标

1. 理解逻辑思维、形象思维、灵感思维的相关概念
2. 了解逻辑思维、形象思维、灵感思维之间的相互转化、相互激发
3. 掌握逻辑思维、形象思维、灵感思维在设计中的运用

任务分析

由于长期受应试教育的影响，学生的创新思维能力受到了严重束缚，学生缺乏丰富的想象力和创造力，而这种能力正是艺术类学生应必备的一门基本功。本任务的选题原则是，首先从打开学生思维方式入手，侧重培养学生在图形运用中的想象力、创造力及创新思维能力。

任务概述

通过自选主题"点、线、圆"的发散式联想思维训练，打开学生的思维方式，让学生尽情地去联想，力求摆脱习惯性认识程序的束缚。培养学生学会在图形联想训练中使用逻辑思维、形象思维、灵感思维。

教学活动情景案例设计

步骤 一 放飞快乐

例如,在圆的联想训练中,首先让学生从圆的形状上联想出10个图形,最好做到与众不同,并画出草图,如图1-1、图1-2所示。

图1-1　　　　　　　　　　　　　　图1-2

步骤 二 交流思想　各抒己见

老师组织学生,对学生所画出的10个草图两个同学之间相互交换,然后三个同学间交换草图,老师要求学生说出在交流的过程中,给自己留下印象最深刻的、难以忘怀的、想象最新颖独特的一个图形,可以说自己的,也可以说他人的。有的同学会说出如肚子、地球的球心、司南、小乌龟等,通过联想发散思维训练让学生尽情地去联想,力求摆脱习惯性认识定势的束缚。

老师及时根据学生回答的结果,总结联想过程中的个例,如司南,新颖在哪里?好在哪里?为什么可以脱颖而出?接下来继续组织学生从圆的颜色上、触感上、功能上分别联想出10个图形,要求联想的图形标新立异,与众不同,富有一定的思想或含义,并画出草图。老师根据学生的联想结果,引导学生互动学习,由易到难进行发散式联想思维训练。

步骤 三 思维引导　创造灵感

老师根据学生联想的典型案例进行由逻辑思维到形象思维,再到灵感思维转换过程的引导,例如:由文学中的一句话"眼睛是心灵的窗户",联想到窗户的图形。由敞开的窗户我们可联想到放飞快乐、敞开心扉、解放思想等含义,相反,我们又可联想到禁锢思想、闭关锁国等含义,同样,老师可根据生活中的各种自然现象和现实生活中的细微事物引导和启发学生的创新思维能力,如图1-3所示。

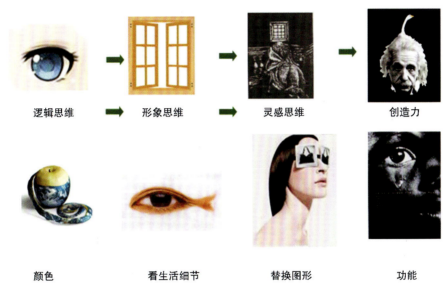

图 1-3

步骤 四 开发大脑潜能　激发灵感

学生根据自己联想的结果,进行由逻辑思维到形象思维,再到灵感思维的联想转换训练。要求学生给出10个富有一定思想或情感的创意图形,并以图形的方式表达出来。

作业规范与制作要求:

(1)构思新颖独特,符合视觉美的形式法则,画面干净整洁,简洁大方,图文并茂,设计的形式能够充分表达主题内容。

(2)要求画在20cm×30cm的素描纸或白卡纸上。

作业操作步骤:

(1)首先对其中一种元素造型进行不少于20个图形的创意构思方案。

(2)分小组对方案进行讨论,做出10套可行性方案。

(3)用手绘的方式把创意构思方案图文并茂地表现出来。

步骤 五 学生作品展示交流 师生评价

下面是学生的作品(见图1-4),师生之间可进行交流、评价。

图1-4 学生作品

必备知识

丰富多彩的想象力为创作插上理想的翅膀。"自由联想"是发挥想象力的最佳途径,这种自由包括时间、空间、行为、思想等方面的自由,特别是不要总是告诉学生,天是圆的,地是方的,天一定是蓝色的而绝不是红色,羊一定是长毛的。你告诉了他,就把他思维禁锢住了。你不告诉他,他反而有更多的想象空间。

例如,在教学圆的联想训练中,学生可以从以下角度联想出各种"圆":

(1)形状上——各种球、眼睛、窗户、鼻孔、猫眼、地球、心……

(2)触感上——汤圆、轮胎、刺猬、地雷……

(3)功能上——游船、蘑菇、井口、章……

通过发散思维让学生尽情地去联想,力求摆脱习惯性认识程序的束缚,用"一题多思"的方式,引导学生从不同的角度和不同的思路去思考问题。可以说没有想象力,就没有创作力;没有想象力,就没有那么多艺术创作和优美的诗篇。想象力是孕育艺术创作的摇篮。

任务小结

通过对学生进行发散式、集中式联想思维的训练,打开学生固有的、僵化的思维模式,让学生的思维插上自由的翅膀,在蔚蓝的天空中自由驰骋;学生通过互动式学习,彼此相互激发,获得的经验越来越多,也会越来越积极进行思维想象和思维归纳。

想象反应原则:

(1)鼓励学生大胆的想象,给予大胆想象的同学以表扬,给予犹豫的同学以鼓励。

(2)引导学生学会多种想象方法,如荒诞联想和夸张法,等等。

(3)将学生的注意力逐渐引导集中在范例的独特属性上,实现学生思维的快速飞跃。

(4)帮助学生讨论和评价自己的思维方法。

拓展活动

通过下面的案例引导,试想一下:在什么情况下,何时、何地,发生了什么事,你尿了世界上最著名的一泡尿?要求学生的联想答案越荒诞、越离奇越好。

案例引导

世界上最著名的一泡尿是谁撒的？

去比利时旅游的人一定会去首都布鲁塞尔的广场看小于连的铜像,铜像上的小于连一天24小时,常年都一直不停地"撒尿"。相传,在敌军败退比利时时,要炸毁这座美丽的城市。周围没有水能浇灭导火索的火花,在楼上的小于连看到了,急中生智地脱下裤子撒了一泡尿,浇灭了燃烧着的导火线。尽管敌军开枪打死了小于连,但小于连的一泡尿却拯救了这座城市。人们怀念他、歌颂他。艺术家为了满足人们对小于连的思念之情,塑造了这尊铜像,只是铜像上的小于连撒的不是尿而是水。

有一天,在成千上万的人群中,有一位金发女郎高喊:"你们快来看啊!小于连今天撒的可真是尿而不是水呀!"果然,从空中流下来的是黄澄澄的"尿水",这是怎么回事?一个大胆好奇的游客接了一杯"尿水":"你们快来喝呀!"大家都纷纷来喝小于连撒下来的"尿水",啊,啤酒!广场上的人们载歌载舞,一片欢腾。原来是一家啤酒厂的推销员在广场看小于连撒尿,找到了创新的灵感!他精心设计了这个广告,让小于连当他们的"推销商",借助于这个小天使的威名来实现自己的愿望。果然,大量的订单飞到了这家啤酒厂。为了感念小于连,厂商将产品改名为"小于连啤酒"。从小于连急中生智撒尿浇灭冒烟的导火索到艺术家的雕塑喷水的创新,再到这家啤酒厂的推销员让小于连"撒尿"的清水变为啤酒,突破习惯性思维的禁锢带给人们的是激荡天地的创新、创造,它给人们带来了成就、财富和欢乐。

课后活动

阅读拾贝

1. 开发智力24点游戏。
2. 假如你的头发没了,那么,是在什么情境下,发生了什么事?结果怎样?(100个字以内的《我的头发没了》故事联想接龙游戏,要求学生联想的越荒诞越荒诞、越离奇越好。)
3. 树上一只鸟,打死一只鸟,还有几只鸟?
4. 设计一种新式鞋子。如:①可以吃;②会说话;③可以扫地;④可以指示方向;⑤只能穿一次。

日积月累

1. 由白色你会联想到什么?

2. 由螺丝和螺母你会联想到什么?

3. 你观察过夏荷吗？它看上去像什么？给你一种怎样的心情？

学习评价

通过本任务内容的学习,对自己的学习情况给出客观的评价,并给出弥补自己不足的打算。

优点：_____

缺点：_____

措施与行动：_____

任务二 环保主题的概念训练
（4学时）

学习目标

能力目标

1. 改变学生的思维方式,突破常规的定势思维方式
2. 通过图形联想训练培养学生学会运用逻辑思维、形象思维、灵感思维
3. 培养学生对图形创新思维方式的感悟、领会、表现能力

知识目标

1. 理解逻辑思维、形象思维、灵感思维的相关概念
2. 了解逻辑思维、形象思维、灵感思维之间的相互转化、相互激发
3. 掌握逻辑思维、形象思维、灵感思维在设计中的运用

任务分析

本训练的选题原则,是从改变学生思维方式入手,侧重培养学生在图形设计运用中的想象力、创造力及创新思维能力。在教学情境设计上,多角度、全方位地采用动画演示法、操作思维训练、经典案例赏析、音乐的导入及拓展活动训练等多种教学方法启发和引导学生。

任务概述

通过环保主题的概念训练,改变学生的思维方式,通过发散式联想思维训练,让学生尽情地去联想,力求摆脱习惯性认知程序的束缚,使学生在图形联想训练中灵活运用逻辑思维、形象思维、灵感思维。

教学活动情景案例设计

步骤一 感受创意

通过动画演示（详见配套课件），如图1-5所示，让学生充分感受到，从逻辑思维到形象思维，再到灵感思维之间的微妙变化，感受到创意就在我们身边。同时老师适时地引导学生联想和想象，拓宽学生思路，开发学生的思维潜能。

图1-5

步骤二 交流思想 各抒己见

子任务一

通过简单大方的图形诉求，让学生从逻辑思维的角度对广告设计作品如图1-6、图1-7所涉及的某种社会生活、自然现象发生的原因、背景和影响，然后进行因果关系的分析，分析这两个作品好在哪里。从学生分析的结果，老师给予综合评价，并及时地引出该作品的亮点之处，即在训练过程中插入直接类比训练。

图1-6 死树　　　　　　　图1-7 公益广告

子任务二

随着音乐的响起(详见配套课件),让学生从形象思维的角度对广告设计作品(见图1-8、图1-9、图1-10)所涉及的某种社会生活、自然现象产生进行联想和想象,分析该作品是如何揭示产品的的比喻意义、象征意义及引申意义的,在训练过程中插入拟人类比训练。

图1-8　出前一丁方便面　　　图1-9　国际和平招贴　　　图1-10　麦当劳

子任务三

让学生从多角度思维的方面改变通常的、流行的大众观察方法,从侧面、反面、多方向的角度,以不同的立场、态度去看问题,去观察事物。例如观察图1-11、图1-12所示的作品,让学生说出在画面中传达了这两种产品的哪些特点。

图1-11　剃须刀　　　　　　　图1-12　立邦漆

步骤 三 开发大脑潜能　引爆灵感

通过图1-13的引导,想一下爱因斯坦喝的如果不是啤酒,还可以是什么?给出10种答案。通过图1-14的引导,想一下薯条大手抓的如果不是百事可乐,还可以是什么?给出10种答案。根据学生给出的答案,分小组进行讨论,看哪些答案更符合情境。

　　　　　　　　　　　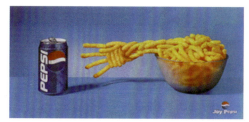

图1-13　啤酒广告　　　　　　　　　图1-14　百事可乐

作业规范与制作要求：

（1）构思新颖独特、符合视觉美的形式法则、画面干净整洁、简洁大方、图文并茂、设计的形式能够充分传达主题内容。

（2）对其中一种元素造型给出不少于20个图形创意方案，完成一个正稿设计手绘制作图。

（3）要求画在15cm×15cm的素描纸或白卡纸上。

作业具体操作步骤：

（1）首先对其中一种元素造型给出不少于20个图形创意构思方案。

（2）老师带学生们回到最初的任务或问题上，运用新的类比法或集思广益训练方法对任务或问题重新进行分析，拿出最佳方案。

（3）用手绘的方式把创意构思方案图文并茂地表现出来。

必备知识

（1）逻辑思维。逻辑思维是指人脑借助于概念、判断、推理的语言形式来认识事物的思维方式。如锁的用途，可以锁门、打人、砸脚。

（2）形象思维。形象思维是指利用事物的直观形象来进行的思维活动。例如对树叶的联想，可以想到小舟、小船、小伞、大象的耳朵等。

（3）多角度思维。多角度思维是指改变通常的、流行的大众观察方法，从侧面、反面、多角度，以不同的立场、态度去看问题，去观察事物。

（4）灵感。在设计构思过程中由于思想的高度集中、紧张和情绪的高涨，对要解决的问题整天苦思冥想、百思不得其解，使创造活动达到了高潮。此时，由于思想的暂时放松，或偶然受到某些事物的触发或某些事物的沟通，在头脑中出现闪光式的清晰的图像（或图解）。这种在头脑中突然出现的现象叫灵感，心理学上称为"顿悟"。

灵感是人们借助于直觉启示而对问题得到突如其来的领悟或理解的一种思维形式，它是创造性思维最重要的形式之一，是艺术类学生的良师益友，对于人的一生都是有益的。

任务小结

通过环保主题概念的创新思维专项训练，学生在惊喜、愉悦、欢声笑语中，打破了原有的思维方式，创造出了新的东西。

创新反应原则：
(1)鼓励开放性、非理性、创造性的表达；必要时教师应作出示范。
(2)接受所有同学的意见反馈。
(3)选择有助于开阔学生思想的类比方法。

注意：教师要跟着学生的思维变化而变化作出示范，不要按照自己的意图引导学生，否则会适得其反。

拓展活动

阶段一，直接类比训练：
(1)云和棉花糖有哪些相像之处？
(2)学校的什么地方像军队？树和牛奶哪里相像？
(3)北极熊和冰、酸奶有什么相似点？
(4)谁更可爱？是小孩还是熊猫？

阶段二，拟人类比法训练(即通过让人们假想自己是一个人物体、一种行为、一个主意、一个事件而进行的类比法)：
(1)在什么情境下，发生了什么事，你突然变老了30岁？
(2)假如你是一棵树，你如何看待暴风雨？

阶段三，用矛盾压缩法挑出在阶段二听起来不合乎情理的地方。

新的直接类比训练：
(1)孤独的友谊(争吵或打斗之后的重归于好)
(2)虚幻的事实(一个虚幻的故事)
(3)撕心裂肺的痛(母亲失去孩子)

课后活动

阅读拾贝

触发式诱导灵感思维的方法

触发式，是指人在受到某种刺激，特别是与别人展开讨论或争论并受到别人或自己提出想法的激励时直接激发出灵感的一种诱发灵感的形式。

木匠祖师鲁班发明新式柱子就是由于受夫人装扮的触发而生。木匠祖师鲁班，他技术高超，什么事也难不倒他。但是，有一次鲁班被一件事难倒了。据说，他主持建造一座厅堂，由于一时疏忽，把一批珍贵的香樟木柱截短了，鲁班整晚也睡不着，后来他的妻子知道了，取笑他不动脑筋，说："这有什么难呢？你看，我长得不高，我在鞋底垫上一块木头，头上插玉簪、珠花，不就显得高了吗？"经妻子的提示，鲁班发明了一种新式的柱子，柱脚下垫起圆形的白柱石，柱子上端镶接着一个雕花篮、鸟首的柱头，由此解决了难题。

挖藕机的发明是由一个响屁激发灵感而来的，你可能不会相信，但这是真的。

 有一群人在池塘里挖藕,这种工作很费力气,因为烂泥和藕在一起,很不容易挖出来,而且还容易将藕碰断。突然有人放了一个响屁,大家不禁哈哈大笑,要是向池塘底放响屁,把藕给震出来,那多好。靠响屁固然不现实,这个人就想:能不能用一些现代化设备和工具试一下呢?最后,他决定用高压水枪,正如他想象的,果然很有效,不仅很省力,而且不易把藕碰伤,还有个意外收获,那就是冲上来的藕,竟然还被洗得干干净净呢!据说,按这种原理开发的挖藕机还申请了发明专利,并且已经开始生产使用了。

日积月累

1. 由红色你会联想到什么?

2. 由虫蛀的苹果你联想到什么?

3. 由一声巨响你会联想到什么?

学习评价

 通过本任务内容的学习,对自己的学习情况给出客观的评价,并给出弥补自己不足的打算。

 优点:_____

 缺点:_____

 措施与行动:_____

学习情景二

主题概念章法布局能力训练

任务一　"路"的主题概念训练
（4学时）

学习目标

能力目标

1. 培养学生在设计中灵活运用点的性质、特征、种类、构成的能力
2. 锻炼学生的想象力、创造力、灵感思维能力
3. 通过操作归纳性思维训练，使学生初步掌握画面构图布局的能力，锻炼学生独立归纳、解决问题的能力以及语言表达沟通的能力

知识目标

1. 了解点的种类
2. 掌握点的性质、特征及其在设计中的应用

任务分析

本训练的选题原则，是从改变学生思维方式入手，侧重培养学生在图形设计运用中的想象力、创造力及创新思维能力，更注重培养学生的画面构图布局能力。在教学情境设计上采用了操作思维训练的方法，将知识融入到训练中，从而锻炼学生的独立归纳和解决问题能力。

任务概述

通过"路"的主题概念训练，培养学生学会使用造型的基本要素——点在设计中灵活运用的能力，使学生初步形成画面构图布局的能力。同时采用操作归纳思维教学模式训练，锻炼学生独立归纳、解决问题的能力以及语言表达沟通的能力，使学生对点在图形创作中的表现力产生浓厚的兴趣。通过训练打破学生的思维方式，提高学生的想象力、创造力、灵感思维的能力。

教学活动情景案例设计

步骤 一 创设问题

通过学生的作业展示(如图2-1所示,即为两幅学生作品),首先由学生之间相互评价,从中发现作业中存在的问题。例如:画面中要不要留有大片面积空白;为什么有的同学表述的创意大家感觉有点图不达意;画面选材不错,如何能将主题更好地凸显出来。但有些问题学生不知如何解决,这时老师适时地进行综合评定,有的给予肯定,有的设下悬念、伏笔,并告知大家,通过接下来的归纳操作思维训练,这些问题将迎刃而解。这是学生渴望得到的问题答案。

图2-1 学生作品

步骤 二 视觉归纳性思维训练

子任务一

首先,通过生动、形象、具有代表性的图形,训练学生归纳问题、解决问题的能力,同时提高学生画面构图布局、创新思维的能力;然后,由学生对给出的答案,进行分组分析讨论、研究;最后,老师根据学生给出的答案,对点的性质、作用进行引导性归纳总结。

仔细观察图2-2~图2-15回答下列问题,并把相应的答案填在括号内。

(1)哪些图形具有心理连线作用?()
(2)哪些图形可增强识别、记忆?()
(3)哪些图形具有紧张性、扩张感?()
(4)当画面中,出现大小不一的两个点时,视线先看哪一个点?()
(5)哪些图形起到了品牌效应?()

图 2-2

图 2-3

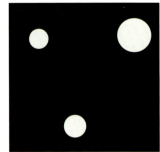
图 2-4

图 2-5　服饰收藏

图 2-6　北斗七星

图 2-7　安徽卫视

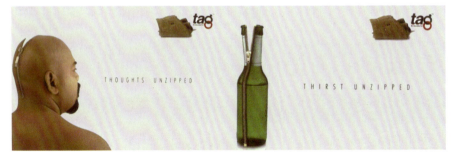
图 2-8

图 2-9　玉兰油

图 2-10　公益广告

图2-11　万物之源　　　　　图2-12　非常可乐

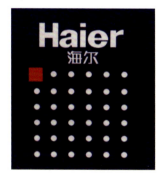

图2-13　海飞丝　　　2-14　海达亚的百发寿辰(沙迪克)　　　图2-15　海尔

子任务二

布置新的归纳性思维训练任务,通过问题一、问题二、问题三的任务训练,培养学生对点的构成形式美感。

1.问题一的训练

如图2-16~图2-19所示,当各种形状相等的点,按照同一规律组成各式各样的图形(等点图形),出现在画面上时,会给我们一种怎样的视觉效果呢?请学生描述自己的感受。

图2-16　　　　　　　　　图2-17

图 2-18

图 2-19

2. 问题二的训练

如图 2-20～图 2-23 所示,当形状、大小各不相同的点组成各式各样的图形(差点图形),出现在画面中,会给我们一种怎样的视觉效果呢?请学生描述自己的感受。

图 2-20 方便面

图 2-21 固特异轮胎

图 2-22 大众小汽车

图 2-23 杀虫剂

3. 问题三的训练

如图 2-24～图 2-27 所示,当点自由自在地出现在画面中(自由点图形)时,会给我们一种怎样的视觉效果呢?此时在构图时我们应注意哪些问题呢?请学生描述自己的感受。

图 2-24

图 2-25

图 2-26　大众小汽车

图 2-27　音乐海报设计（皮埃尔·曼德尔）

步骤 三　操作归纳性思维训练

通过操作归纳性思维训练，锻炼学生点的构图应用能力。

子任务一

老师给出各种筷子、金鱼、小蝌蚪的图形选题，由学生选出其中的一种图形，进行点的构成练习，据学生的练习结果，进行作品展示，首先让学生之间自我评定，找出优缺点，然后老师给予综合评定。

子任务二

学生完成任务一"路"的主题概念训练。

作业规范与制作要求：

（1）构思新颖独特、符合视觉美的形式法则、画面干净整洁、简洁大方、图文并茂、设计的形式能够充分传达主题内容。

（2）对其中一种元素造型给出不少于 20 个图形创意方案，完成一个正稿设计手绘制作图。

（3）要求画在 15cm×15cm 或 15cm×20cm 的素描纸或白卡纸上。

作业操作步骤：

（1）首先学生独立完成对其中一种元素造型给出不少于 20 个图形创意构思方案。

（2）老师带学生们回到最初的任务或问题上，运用新的类比法或集思广益训练方法对任务或问题重新进行分析，拿出最佳方案。

（3）用手绘的方式把创意构思方案图文并茂地表现出来。

必备知识

1.点的定义

点作为形象，可以是多种多样的圆点、方点、星形、米字形、不规则的任意形等，见图 2-28、图 2-29，只要他们与画面相比较很小时，都有点的视觉效果。点的基本特征在于形的大小关系，而不取决于形状。点的特征有两个：一是小；二是简单。

图 2-28

图 2-29

2.点的存在形态

（1）不同形态的点的存在方式不同，如图 2-30 所示，其方式有大小、虚实、浓淡、单众等。

（2）如图 2-31 所示，点存在于相对环境中。

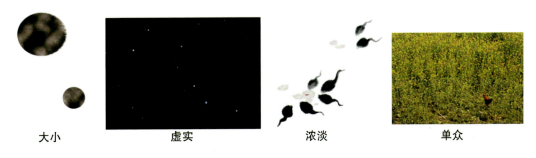

| 大小 | 虚实 | 浓淡 | 单众 |

图2-30

图2-31　星月夜

（3）不同数量及排列方式的点，给人不同的感受。如图2-32所示，上边的点给人一种轻松的感受，下边的点则给人一种紧密的感受。

图2-32

（4）不同位置的点的存在方式给我们的视觉效果是不同的。如图2-33~图2-38所示：图2-33中，布满画面的点，视线难以停留；图2-34中，位于画面中心的点，最稳定；图2-35中，位于画面中轴线上的点，有提示的感觉；图2-36中，位于画面边缘的点有逃逸之感；图2-37中，分散的点，引起人视觉跳跃；图2-38中，位于画面中心的点引起人视觉注意，位于画面角落的点易于被忽略。

图 2-33

图 2-34 靳埭强文化招贴(1)

图 2-35 靳埭强文化招贴(2)

图 2-36

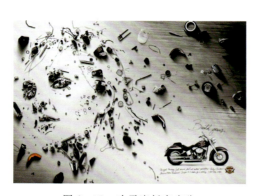

图 2-37 哈雷摩托车广告

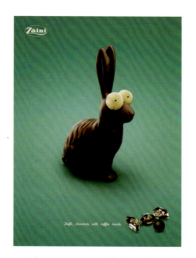

图 2-38 zaini 糖果广告

3.点的性质与作用

点的大小、多少、位置的上下左右、远近动静、明暗和形体等差异,千变万化,用法不同,其效果不同,近点显,远点隐,大点显,小点隐。

总之,在画面中,要尽量做到大小相称,多少适量,轻重得当,宾主分明,有疏有密,有虚有实,层次分明。

任务小结

通过归纳思维教学模式训练,锻炼学生独立归纳、解决问题的能力。如:指导学生形成概念,同时引导他们掌握概念,研究学生是怎样思考的,这种研究打开了一扇通往他们心灵的窗户,对学生思维的特点了解得越多,就能更好地调节老师的教学方法,就能更好地激发学生浓厚的学习兴趣,不断提高学生的想象力、创造力、灵感思维的能力。

归纳思维的反应原则:

(1)老师根据学生的认知活动水平调整教学任务,确定学生的准备状态。

(2)老师尽力帮助学生们学会学习,此环节特别值得注意的是:老师不要只顾提出问题和给出固定答案,而忽略学生怎样去回答问题。如在讲授两个点的性质时,很多书中给出的答案都是"两个点具有一种心理连线的效果",而学生在回答问题时,除给出上述答案外,还给出了温暖、相遇、强势、弱势、大小、强权等一系列答案。从学生的回答不难看出,这正是学生思路被打开的良好表现,此时老师要因势利导,积极根据学生的思维方式,灵活组织教学任务。

(3)老师在使用归纳式教学模式时,训练的每一阶段都应具有相对清晰的结构。在此训练过程中老师与学生的关系是合作性的,但老师是行动的发动者和控制者,又是进入下一阶段的引领者。训练之初,是以老师为中心的社会交际系统,需要大量的概念特征、性质和具有代表性的案例作为此次课程的支持系统。然而,由于学生是学习的主角,因此归根到底他们拥有更大的控制权。

拓展活动

"路"的联想训练

阶段一,直接类比训练:

(1)路和颜色有哪些相像之处?

(2)路和思维有哪些相像之处?

(3)路和宽窄有哪些相像之处?

阶段二,拟人类比法训练:

要求在100个字以内做故事联想接龙游戏,情节越荒诞、越离奇越好。即设想:在什么情境下,发生了什么事,你特别想学习,而且这样做了,结果怎样?

课后活动

阅读拾贝

(1)等点图形。等点图形是指各种形状相等的点,按照同一规律组成的各种各样的图形。如图2-39、图2-40所示。

图2-39　　　　　　　　　　图2-40

(2)差点图形。差点图形是指由形状、大小各不相同的点组成的各种各样的图形。如图2-41~图2-44所示。

图2-41　　　　　　　　　　图2-42

图 2-43

图 2-44

日积月累

1. 等点图形具有哪些特点？

2. 差点图形具备哪些特点？

3. 由一个点会联想到什么？

学习评价

通过本任务内容的学习，对自己的学习情况给出客观的评价，并给出弥补自己不足的打算。

优点：_____

缺点：_____

措施与行动：_____

任务二　自选主题"柔美、坚强、呐喊"的概念训练

（8 学时）

学习目标

能力目标

1. 培养学生灵活运用线的性质、特征、种类、构成的能力
2. 培养学生的想象力、创造思维能力

3.通过归纳思维教学模式训练,锻炼学生独立归纳、解决问题的能力

知识目标

1.了解线的种类

2.掌握线的性质、特征及其在设计中的应用

任务分析

本训练的选题原则,是以改变学生的思维方式入手,侧重培养学生想象力和创造力及创新思维的能力在图形中运用能力。在教学情境设计上打破了传统的知识体系结构,学生在不同音乐的感染下不但完成了画面构图布局的能力提升,而且学会了不同种线的性质、特征在设计中的使用方法。

任务概述

通过自选主题"柔美、坚强、呐喊"的概念训练,培养学生在设计中灵活运用造型的基本要素——线,使学生初步形成构图布局的能力。同时通过归纳思维教学模式训练,使学生对线的表现力产生直观的理解,体会线的情感,提高思维的延展性;锻炼学生独立归纳和解决问题的能力、语言表达和沟通的能力,以及想象力、创造力、灵感思维的能力,使学生对线在图形创作中的表现力产生浓厚的兴趣。

教学活动情景案例设计

步骤 一 理解、聆听、感受训练

你能够把音乐转换成画面吗?

我们在描述某一种感觉时,经常用另外的艺术门类来比喻。比如:这张画或设计的色彩像一个交响乐,这个音乐如同一首诗,而这首诗又如同一张浪漫主义的绘画或设计。

上课时,拿来几盘不同国家不同风格的音乐磁带交替着放给大家听,如交响乐、京剧、爵士以及流行音乐等,要求学生用抽象的手法来表现出对以上几种不同音乐的理解和感受,如图2-45所示。而这个练习比文字的练习更困难一些,尽管绘画和音乐如同孪生姐妹。音乐我们每天都在听,通常只把它当做消遣的工具,很少有意识地将各种不同的音乐放在一起加以比较,对它们各自所体现出来的形象、线条、色彩更是模糊不清。我们不妨去看看书店中关于音乐书籍方面的设计,其中反映出的问题是:设计者缺少对音乐形象表现基础的训练和由此所造成千篇一律的概念化设计。作为优秀的艺术家和设计家,应具有对他周围世界独特的感受力,对每时每刻接触、眼观、聆听、体味的感受,都可以通过视觉艺术的方式准确地表达出来。

(1)　　　　　　　　　(2)　　　　　　　　　(3)

图 2-45　兴奋（吴笛笛）

对这个练习,学生由于陌生的缘故,概念化地表现是不可避免的。在谭平与崔鹏飞先生谈论关于音乐练习方式的过程中,崔老师提出了一个很好的建议,这个建议使音乐转换练习立体化了,有利于启发学生的横向思维和纵向思维能力。

训练是这样的:将一首音乐重复地放几遍,要求学生听一遍音乐画一张设计稿,如图 2-46、图 2-47 所示。设计稿是在一种朦胧的状态中一点点地从音乐走向设计的,它的结果是令人惊奇和出乎我们想象的,很难找到一个十分准确的例子来形容这个过程。

图 2-46

图 2-47

通过这样的练习,学生不仅可以用对比的方式来确定一个意图的定位,同时可以将已经确立的意图不断深化。

步骤 二 视觉归纳性思维训练

子任务一

学生要完成任务一的自选主题"柔美、坚强、呐喊"的概念训练需要掌握下面的知识,只不过学生掌握知识的方式更侧重于通过实际操作来获取知识(即从应用中获取知识)。

通过学生练习的结果,进行小组展示、分析、讨论:

(1)各小组以文字的形式总结出在重复听一首实验音乐时的感受(心理变化过程、图形变化过程)。

(2)各小组选派代表,以线的形式在黑板上表现出重复听一首实验音乐时的感受(心理变化过程、图形变化过程)。

(3)学生通过黑板上的几组不同图形总结出不同的线条的心理特征:直线、粗直线、细直线、曲线(几何曲线、自由曲线)。

子任务二

追溯传统、体会意蕴——线的质感

通过中国传统书法、篆刻艺术的展示与体会,让学生感受线的柔美与坚强。他们会发现柔软的毛笔可以传递出线条的坚硬、刚强之感;锐利的刻刀也可舞动潇洒、流动的线条,如图2-48~图2-50所示。中华文化源远流长,从中吸取养料,实在是宝贵的财富。

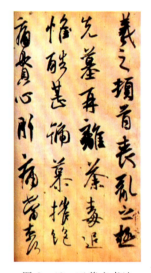
图2-48 王羲之书法

图2-49 近代印传人丁衍庸作品

图2-50 青山秀水(王凤刚篆刻)

子任务三

纵观当代、感受变化——线的特征

当代文化繁荣,科技进步,现代产品布满市场,也为设计增添了新的源泉与活力,让学生观察、体会、感受与传统线条的差别之处,从而发现线的一些特征。

(1)通过观察条形码图形设计,如图2-51~图2-53所示,总结出等线图形、差线图形的视觉特征,之后给出"手机"或其他主题,让学生进行创作表现训练。

图2-51 风车

图2-52 房子　　图2-53 公文包

（2）通过观察图2-54、图2-55、图2-56，感受线的情绪化表现，通过小组汇总的方式，总结出不同线条的构成方式，体验视觉效果有什么不同，并说出图2-54～图2-56给自己的不同心理感受。

图2-54 波兰招贴（1）

图2-55 波兰招贴（2）

图2-56 飞

（3）通过观察图2-57～图2-59，体会线的导向功能。

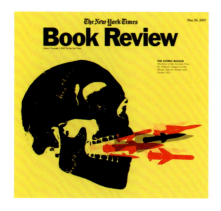
图2-57 Thomas Patrick招贴

图2-58 交通安全招贴

图2-59 第19届国际奥林匹克运动会招贴

(4)如图2-60～图2-63所示,了解线在设计中的运用。

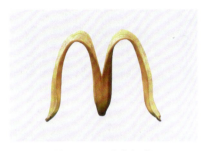

图2-60　香蕉奶昔

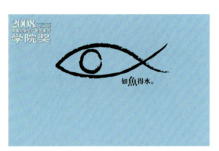

图2-61　珍视明滴眼液

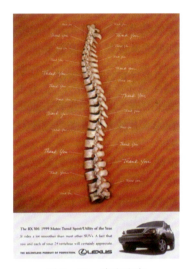

图2-62　凌志汽车

图2-63　麦当劳招贴

步骤三　操作归纳性思维训练

经过以上训练,完成任务一中的自选主题"柔美、坚强、呐喊"的主题概念训练。

作业规范与制作要求：

(1)题材能够准确生动地表达主题内容。

(2)表现手法不限,画面符合视觉形式美的法则。

(3)要求画在15cm×15cm或15cm×20cm的素描纸或白卡纸上。

必备知识

1.线的定义

在几何学定义里,线只具有位置、长度而不具宽度和厚度。它是点移动的轨迹,并且是一切面的边缘和面与面的交界。

从造型含义来说,它必须使我们能够看到,所以,线具有位置、长度和一定的宽度。它在造型设计中是不可缺少的。

线有两种，即直线和曲线。当点的移动方向一定时，就成为直线；当方向变换时，就成为曲线；点的移动方向间隔变换而成的是曲折线，它介于直线与曲线之间。例如：直线多角形，每边都是用直线组成，如果其直线边的数量增加得越多，直线的长度缩小到很短的时候，其直线连接的效果，便会接近为曲线。

线在刻画形象和构成中，都发挥着重要的作用。特别是东方绘画艺术，其主要表现手段是各种不同的线。归结起来，可以说就是直线和曲线以及二者的结合。

2. 线的性质和种类

在造型中，线比点更具有强烈的感情性格，其主要表现在长度上。而长度是按点的移动量来决定的。除了移动量之外，点的移动速度也支配着线的性格。比如：速度的大小，决定着线的流畅程度，从而能表现出线的力量强弱，加速、减速或速度的不规则化，以及移动方向的变化，都会有各种性格的线产生。

(1) 线的性质。一般说，直线表示静，曲线表示动，曲折线有不安定的感觉。

(2) 线的种类。线有以下几种及对应的性格：

① 直线，是男性的象征，具有简单明了、直率的性格。它能表现出一种力的美。其中，粗直线，表现力强、钝重和粗笨；细直线，表现秀气、锐敏和神经质；锯状直线，有焦虑、不安定的感觉，如图2-64所示。

用尺量的直线，是一种无机线。它带有机械式的感情性格，而不像用徒手描出的直线那样带有一种人情味。无机线具有冷淡而坚强的表现力。

从线的方向来说，不同方向的直线，会反映出不同的感情性格，它可根据不同的需要加以灵活的运用。

图2-64

例如：垂直线，具有严肃、庄重、高尚、强直等性格；水平线，具有静止、安定、平和、静寂、疲劳的感觉；斜线，则有飞跃、向上或冲刺前进的感觉，如图2-65所示。这种心理效果的产生，往往与人们视觉经验中所形成的习惯分不开。

对于垂直线，视觉反映到人们头脑里，会联想到端庄、肃立的形象。而水平线，则会联想出风平浪静的湖面，或平卧休息的姿态。对于斜线，极容易与短跑运动员的起跑、飞机脱离地面腾空而起，或溜冰的姿态联系起来，它将力的重心前移，有一种前冲的力量。所以，这种感情性格的产生，不是凭空想象出来的，而是唯物的心理反应。

直线表现的空间性格的视觉经验是：粗的、长的和实的直线，有向前突出，给人一种较近的感觉；相反地，细的、短的和虚的直线，则有向后退，

图2-65

给人以较远的感觉。这是由于自然景物中,近大远小、近实远虚的透视现象,在人们头脑中的反映。

②几何曲线,是用规矩绘制而成的曲线,它是女性化的象征,比直线较有温暖的感情性格。曲线具有一种速度感或动力、弹力的感觉,它会使人们体会出一些柔软、幽雅的情调。几何曲线有直线的简单明快和曲线的柔软运动的双重性格。

几何曲线的典型表现是圆周,它有对称和秩序性的美。我们在设计中,时常运用圆形所具有的美的因素,有组织地加以变化,可取得较好的效果。因圆周过于有秩序,并且是对称图形,所以含有呆板的缺陷。常见的几何曲线有正圆形、扁圆形、卵圆形及涡线形等。在这些几何曲线中,最常用的是扁圆形或椭圆形。它既有正圆形的规则性,又有长、短轴对比变化的特点,所以最受人们的喜爱,如图2-66所示。

③自由曲线,它是用圆规表现不出来的曲线。自由曲线更加具有曲线的特征,富有自由、幽雅的女性感。自由曲线的美,主要表现在其自然的伸展,并具有圆润及弹性。整个曲线有紧凑感。在设计中要充分发挥其美的特征,如图2-67所示。

图2-66　　　　　　　　　　　　图2-67

在自由曲线或直线中,用徒手描出的线,由于使用工具的不同,如笔、纸不同以及作者个性之的不同,会产生种类繁多、不同性格的线。运用到设计中,可取得不同个性的丰富效果。如:软硬不等的铅笔,粗细不同的钢笔,干湿不同的毛笔,以及蜡笔、竹笔、铁笔等。用这些不同的笔所表现的线,或者用硬笔的刮伤线,在生宣纸上产生的渗开线等,都有其特殊的味道。

任务小结

通过自选主题"柔美、坚强、呐喊"的概念训练,使学生从中学会了使用造型的基本要素——线在设计中灵活运用的方法,并对各种不同的线的表现情感有了一个初步的了解、认识,对线的表现力产生了直观的理解,同时锻炼了学生独立归纳和解决问题的能力、语言表达和沟通的能力,对提高思维的延展性起到了很好的作用,使学生对线在图形创作中的表现力产

生浓厚的兴趣。

归纳思维的反应原则：

(1)老师根据学生认知活动水平调整教学任务，确定学生的准备状态。

(2)老师注意学生在理解、聆听、感受音乐过程中的状态变化情况。如：当学生反复重复听一首和谐优美、缠绵音乐的时候，就会有困顿的感觉，这时老师要灵活组织、改变教学方式，采用前后音乐对比方法来训练学生，这样，不但可以使学生消除聆听音乐时困顿的感觉，还可以帮助学生更好地总结出不同线的心理特征。

拓展活动

1.由折断了的粗直线、普通的直线你会分别联想到什么？

2.由自由曲线你会联想到什么？

课后活动

阅读拾贝

说说看，下面几组图形给我们怎样的不同的心理效果。

(1)等线图形，即粗细相等的线，按照同一规律或不同规律排列，组成各种各样的图形，如图2-68～图2-71所示。

图2-68

图2-69

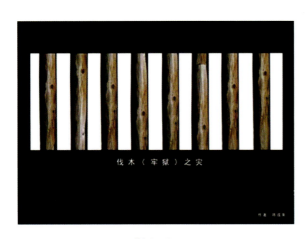

图 2-70

图 2-71 冈特·兰堡(德国)

(2)差线图形,即各种不规则的、粗细不等的线排列,组合构成的各种图形,如图 2-72~图 2-77 所示。

图 2-72

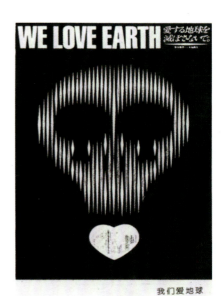

图 2-73

图 2-74　　　　　　　　　图 2-75

图 2-76　　　　　　　　　图 2-77

（3）屏线图形，即线从一端到另一端的过程中，断续的变粗排列而组成的各种图形，如图 2-78 所示。

图 2-78

日积月累

(1)观察下面几组图形,见图2-79~图2-86,看看每组图形有什么变化,说说看在现实生活或具体设计中,你是否遇到过这种错觉现象。

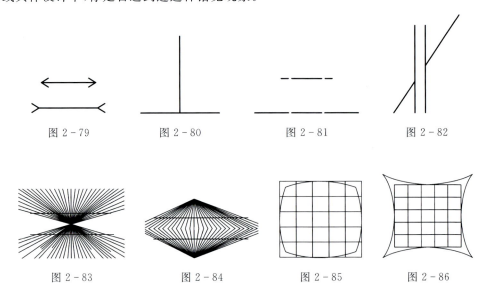

图2-79　　　　图2-80　　　　图2-81　　　　图2-82

图2-83　　　　图2-84　　　　图2-85　　　　图2-86

① 两条等长的水平直线,由于线端加入了斜线,因斜线与直线所成角度的不同,便会产生不等长的错视效果。图2-79,上边的直线较下边的直线感觉稍短,下边的直线由于斜线与直线成角超过90°,占据了直线以外的空间,故产生较上边直线稍长的感觉。

② 等长的两条直线,垂直方向较之被分割成两段的水平直线感觉长,如图2-80所示。

③ 同等长度的两条直线,由于其周围造型因素的对比而产生错觉。其对比越强,则错视效果越大,如图2-81所示。

④ 一条斜向的直线,被两条平行的直线断开,其斜线会产生不在一条直线的错觉,如图2-82所示。

⑤ 两条平行直线,由于受斜线角度的影响而产生错视,使平行直线呈现曲线的感觉。图2-83的两条平行直线,有向外弯曲的错视现象。相反,图2-84的两条平行直线,则有向内弯曲的错觉。其原理是由于斜线与直线相交,在小于90°一侧的两线间,会产生向外推移的作用,使人感到相距稍远。

⑥ 在一个用直线组成的正方形周围,加入曲线的因素,会使正方形的直线产生变形的错视效果。在方框内曲线的影响下,其方框直线会产生向外弯曲的感觉,如图2-85所示;相反,图2-86的方框直线,则有少向内弯曲的错觉,其原理与上例相同。

(2)通过观察图2-87,体会抽象图形的意向表现。

(3)如图2-88、图2-89所示,这些作品是线在设计中的运用。

　　　　(1)　　　　　　　　　　　(2)　　　　　　　　　　　(3)

图 2-87　蒙德里安系列作品

　　(1)　　　　　(2)　　　　　　　(1)　　　　　　(2)

图 2-88　靳埭强招贴设计　　　图 2-89　瑞士招贴设计

学习评价

通过本任务内容的学习，对自己的学习情况给出客观的评价，并给出弥补自己不足的打算。

优点：_____

缺点：_____

措施与行动：_____

任务三　"我的中国红"主题概念训练

（4学时）

学习目标

能力目标

1. 培养学生学会面的三次元、面的四次元在设计中的运用和表现能力
2. 锻炼学生面的分割构成、搭配使用能力

知识目标

1. 掌握面的基础知识
2. 掌握面的三次元、四次元具体表现形式
3. 掌握面的分割构成的具体步骤及操作方法

任务分析

本训练选题原则,是从打开学生思维方式入手,侧重培养学生画面构图布局的能力,同时锻炼学生的想象力、创造力及创新思维的能力在图形中的运用。在教学情境设计上打破了传统的知识体系结构,学生通过操作思维训练、物象观察训练法、视觉影像训练、联想思维发散训练在潜移默化中完成画面构图布局的能力提升。

任务概述

通过"我的中国红"主题概念训练,训练学生学会使用面的三次元、面的四次元、面的分割构成在设计中的运用、表现能力,同时训练学生灵活组织画面的能力,拓宽学生创新思维视野,为今后设计打下良好基础。

教学活动情景案例设计

步骤一 聆听、理解、感受训练

老师拿两支铅笔或其他物体,形象生动地引出面的定义、性质、特征,具体内容详见必备知识。

步骤二 面的分割构成训练

具体步骤如下:

(1)选择原形(如图2-90所示,首先选择一个三角形)。
(2)对原形进行分割(对每条边都进行三等分的分割,如图2-91所示)。
(3)对新图形进行组合[新+新(新+原),如图2-92所示]。
(4)对新图形进行增殖组合(如图2-92、图2-93所示)。

注:图2-94~图2-99是供学生在练习面的分割训练过程中的参考引导图例。

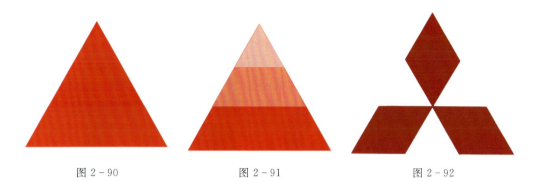

图 2-90　　　　　　　图 2-91　　　　　　　图 2-92

■ Teledyne 高科技公司

图 2-93　　　　　　　　　　　　图 2-94

■ 西班牙

图 2-95　　　　　　图 2-96　影星电影制片公司（美国）

图 2-97　日本兵库县银行（标志）　　　　图 2-98　海报（德国）

图 2-99　中国文字博物馆入围作品（薛子良）

步骤 三　面的三次元表现

面的三次元表现，具有三维立体的表现方式。如图 2-100～图 2-111 所示，具体表现方法如下：

(1) 利用斜线及斜投影，如图 2-100、图 2-101 所示。

(2) 由疏密变化形成三次元，如图 2-102 所示。

(3) 由集中点带来三次元表现，如图 2-101 所示。

(4) 由图形大小变化，如图 2-101、图 2-102、图 2-104、图 2-105 所示。

(5) 由前后重叠带来空透感，如图 2-106、图 2-107、图 2-108 所示。

(6) 由阴影形成三次元表现，如图 2-104、图 2-107 所示。

(7) 由明暗调子形成三次元表现，如图 2-109、图 2-110、图 2-111 所示。

(8) 由空透感形成三次元，如图 2-103 所示。

图2-100　反战（佐藤）

图2-101　公益广告

图2-102　公益广告

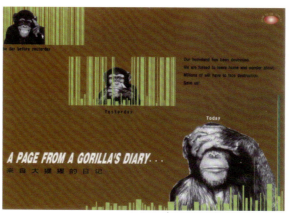
图2-103

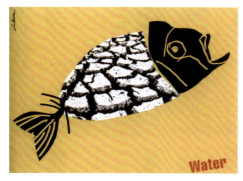
图2-104　水

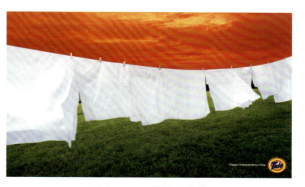
图2-105　汰渍洗衣粉

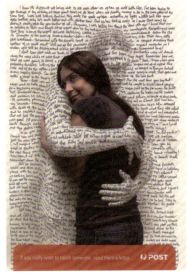
图 2-106

图 2-107

图 2-108

图 2-109

图 2-110

图 2-111

步骤 四 面的四次元表现

面的四次元表现,即在三维立体的表现方式的基础上,加上时间这一概念,具有动感的视觉效果。如图2-112~图2-118所示,具体表现方法:

(1)由破坏产生动感,如图2-112、图2-113、图2-114所示。

(2)倾斜产生动感,如图2-115。

(3)由方向变化带来动感,如图2-116。

(4)有由模糊带来动感,如图2-117。

(5)由错开震动带来动感,如图2-118。

图2-112 公益广告

图2-113 展览招贴

图2-114

图2-115 公益广告

图 2-116 公益广告

图 2-117 公益广告

图 2-118 国画作品

作业规范与制作要求：

(1)构思新颖独特，题材能够准确生动地表达主题内容。表现手法不限,画面符合视觉形式美的法则。

(2)干净整洁,简洁大方。

(3)完成 10 个图形创意方案,一个设计作品。

(4)要求画在 A4 大小的纸上。

必备知识

1. 面的定义

面,在几何学中的含义是线移动的轨迹。垂直线平行移动为方形;直线回转移动为圆形;倾斜的直线进行平行移动为菱形;直线以一端为中心,进行半圆形移动为扇形;直线作波形移动,会呈现旗帜飘扬的形状;等等。但上述含意还不能概括形或面的全部,如:立体造型投影的轮廓线,会由于观察形体的角度不同而产生各种平面图形;或者两个或两个以上图形的叠加或挖切,也会产生各种不同的平面图形。面或形具有长、宽两度空间,它在造型中所形成的各式各样形态,是设计中的重要因素。

2. 面的种类及其性格

平面上的形,大体可分为四类:

(1)直线形,具有直线所表现的心理特征。如正方形,最能强调垂直线与水平线的效果,它能呈现出一种安定的秩序感,在心理上具有简洁、安定、井然有序的感觉,它是男性性格的象征。

(2)曲线形,指几何曲线形,它比直线形柔软,有数理性秩序感,特别是圆形,能表现几何曲线的特征。

但是,由于正圆形过于完美,则有呆板、缺少变化的缺陷。而扁圆形,则呈现有变化的几何曲线形,较正圆形更富有美感,在心理上能产生一种自由整齐的感觉。

(3)自由曲线形,是不具有几何秩序的曲线形,这种曲线形能较充分地体现出作者的个性,所以是最能引起人们兴趣的造型,它是女性特征的典型代表。在心理上可产生优雅、柔软和带有人情味的温暖感觉,也很容易搞得不好,而出现一种散漫、无秩序、繁杂的效果。由于曲线形比较活泼多变,在设计中常常应用在画面分割,或作为衬底,如产品样本小的产品形象,是以直线为主要构成因素的机械产品,便可用自由曲线形,将其衬托出来,既能增强其对比效果,又能使画面活泼,富于变化。

(4)偶然形,是不能随心所欲而产生的图形。例如用手撕开纸张所产生的图形,比较自然且具有个性,如图 2-119、图 2-120 所示;在设计中可采用不同色彩或印有不同大小、不同文字或图形的印刷物,按照形式美的规律,重新拼贴,形成色块和图形的对比变化,具有一种朴素而自然的美感,如图 2-121、图 2-122、图 2-123 所示;用颜料喷洒、滴流或将颜料涂在纸上对印,其自然形成的图形,也有不同的个性,如图 2-124、图 2-125、图 2-126 所示;此外还可通过对身边事物进行观察,进而产生联想、想象,从中受到启发,再按设计者的意图,进行加工整理,使作品效果得到进一步提高,如图 2-127、图 2-128 所示。

图 2-119 拼贴法(1)

图 2-120 拼贴法(2)

图 2-121 盖印法(1)

图 2-122 盖印法(2)

图 2-123 盖印法(3)

图 2-124 喷刷法

图 2-125 滴流法(1)

图 2-126 滴流法(2)

图 2-127

图 2-128 新奇士橙汁

拓展活动

(1)参照图 2-102 公益广告的形式,进行类似联想方式的训练,如:森、森林、树,用毛线织成的字,快完成时,毛线被拽脱线等类似形式。

(2)观察与思考:找找看,图 2-129～图 2-134 中的图形有哪些规律?从中你能看出几种图形?

图 2-129

图 2-130

图 2-131　　　　　　　　图 2-132

图 2-133　　　　　　　　图 2-134

(3) 仔细品读图 2-135～图 2-137 中的作品是如何将中国红的主题概念恰到好处地体现出来的。

图 2-135　　　　　　　图 2-136　　　　　　　图 2-137

> 课后活动

阅读拾贝

(1)认识图与底。

①图:具有紧张性,密度高,具有前进的感觉,并又突出来的性质。

②底:具有后退性,具有使形显现出来的作用。

(2)观看下面的广告作品见图2-138～图2-145,说一说哪些是"图"? 哪些是"底"? 并进行小组讨论,分析这些作品成为"图"与"底"有哪些异同点? 为了使"图"更好地显现出来,应具备的必备要素有哪些?

图2-138　Koleston染发产品平面广告

图2-139　立邦漆广告

图2-140　公益广告

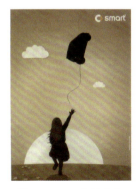

图2-141　公益广告

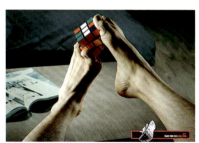

图2-142　耐克运动鞋广告

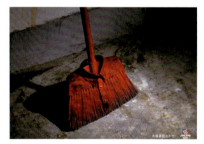

图2-143　金羚洗衣机广告

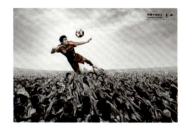

图2-144　阿迪达斯广告

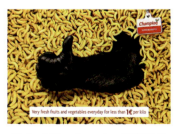

图2-145　champion超市广告

日积月累

面的错觉

观察下面几组图形,见图2-146～图2-150,看看有什么变化?说说看在现实生活或具体设计中,你是否遇到过这种错觉现象?

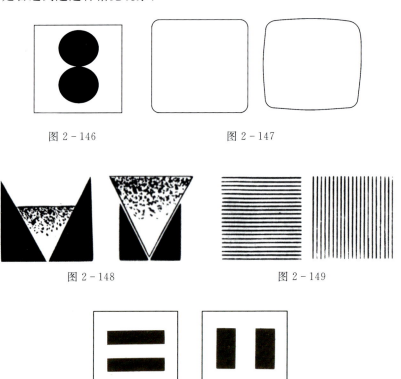

图2-146　　　　　图2-147

图2-148　　　　　图2-149

图2-150

学习评价

通过本任务内容的学习,对自己的学习情况给出客观的评价,并给出弥补自己不足的打算。

优点:_____

缺点:_____

措施与行动:_____

任务四　七度空间少女系列迷你卫生巾的概念训练

（8学时）

学习目标

能力目标

1. 培养学生学会使用点、线、面的构成及其形式法则在设计中运用、表现的能力
2. 锻炼学生创新思维的能力

知识目标

1. 掌握对称的基本表现形式及其用法
2. 理解和掌握对比、变化、调和与统一之间的关系

任务分析

本训练选题原则，是以打开学生思维方式入手，侧重培养学生画面构图布局的能力，同时锻炼学生的想象力、创造力及创新思维的能力在图形中的运用。在教学情境设计上，采用了物像观察训练、操作思维训练、联想思维发散训练、视觉影像训练，使学生在潜移默化中得到对画面构图布局的能力提升。

任务概述

通过七度空间少女系列迷你卫生巾主题的概念训练，培养学生学会使用点、线、面的构成及其形式法则在设计中的运用、表现及创新思维的能力。

教学活动情景案例设计

步骤一　观察与思考

（1）仔细观察下面图形，分析一下图2-151～图2-160有哪些共同特征。

图2-151

图2-152

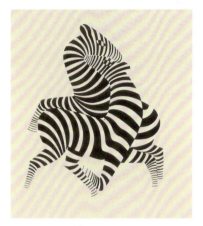
图 2-153

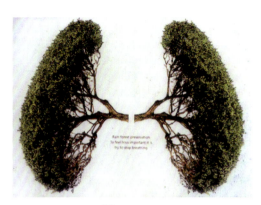
图 2-154

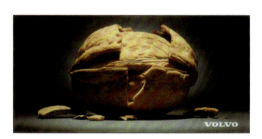
图 2-155

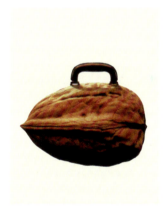
图 2-156

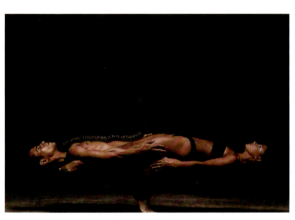
图 2-157

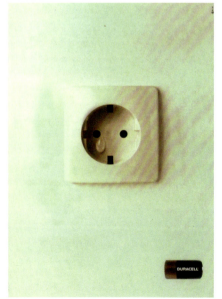
图 2-158

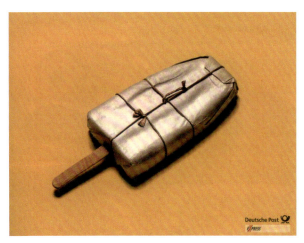

图 2-159　　　　　　　　　　　　　　图 2-160

（2）老师根据学生回答的结果总结出对称图形的特征及用法。

步骤 二　对称与平衡的基本形式表现训练

根据给出的对称图形的基本形式及变化形式，任选一种图形，进行反射、移动、回转、扩大练习。

要求：保持对称的基础上局部要有所变化。

对称与平衡的基本形式，见图 2-161(1)～(4)；图 2-161(5)～(7)是对称与平衡的变化形式。

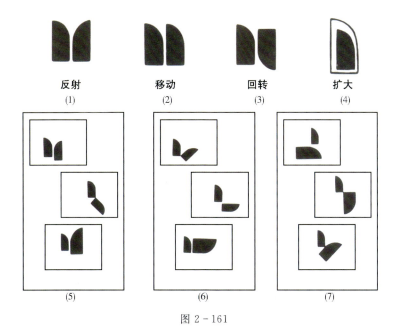

图 2-161

步骤 三 理解与感受设计中的节奏和韵律美

(1) 认识渐变的种类及特点。在设计中，最能体现节奏和韵律美的莫过于渐变和发射。渐变或称渐移，它是以类似的基本型或骨骼渐次地、循序渐进地逐步变化，呈现出一种有阶段性的、调和的变化。

渐变的种类：大小、间隔、方向、位置、形象、明暗渐变。

渐变的特点：这些渐变的过程中会出现三次元的效果。

(2) 仔细观察图 2-162～图 2-172，你能说出几种渐变方式？每种渐变方式有哪些性质、特征？给你一种怎样的视觉心理感受？

图 2-162

图 2-163

图 2-164

图 2-165

图 2-166

图 2-167

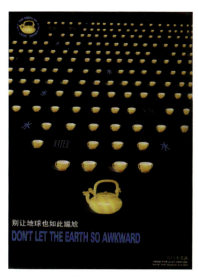

图 2-168

图 2-169

图 2-170

图 2-171

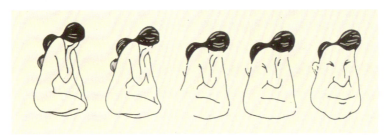

图 2-172

步骤 四　理解与感受对比变化、调和统一在设计中的运用

要处理好对比、变化、调和、统一在画面中运用的关系,也就是要处理好画面中局部和整体的对比关系。通过对下面作品的赏析,见图 2-173～图 2-190,理解和感受空间对比、聚散对比、大小对比、曲直对比、方向对比、明暗对比在设计中的运用。

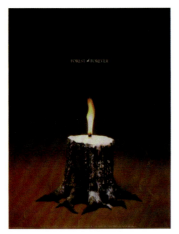

图 2-173

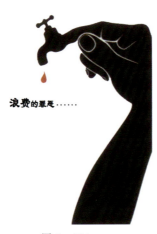

图 2-174

图 2-175

图 2-176　清洁剂系列招贴

图 2-177

图 2-178

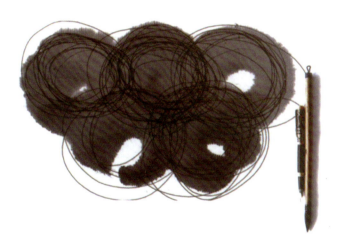

图 2-179

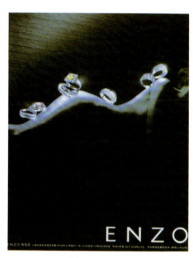

图 2-180

图 2-181　酒类招贴

图 2-182

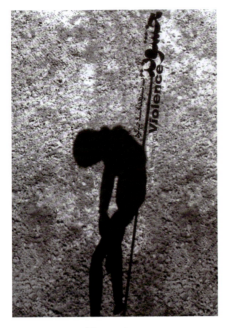

图 2-183

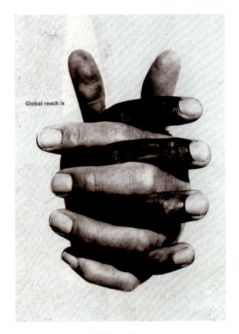

图 2-184

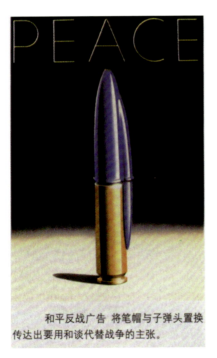

图 2-185

图 2-186

图 2-187

图 2-188

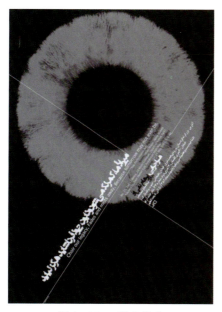

图 2-189　概念艺术

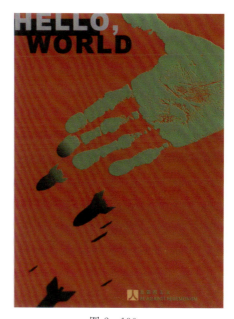

图 2-190

作业规范与制作要求：

（1）题材能够准确表达小身材、大自在的主题内容。（对目标消费群体——活泼开朗、有个性、有创新精神、喜欢新鲜事物的女性——要有所考虑）表现手法不限，画面符合视觉形式美的法则。

（2）画面干净整洁，简洁大方，图文并茂。

（3）要求画在 A4 大小纸上。

拓展活动

（1）说说看,图 2-191～图 2-193 给我们一种怎样的视觉效果,主题是通过何种方式传达出来的。

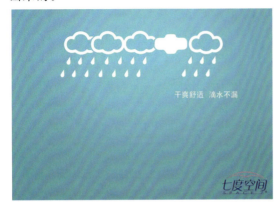

图 2-191

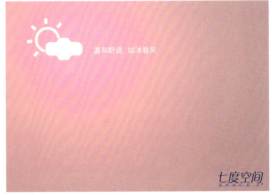

图 2-192

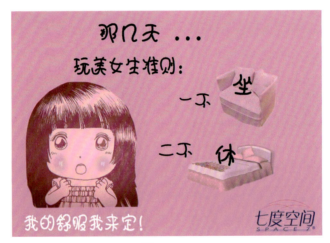

图 2-193

（2）联想与想象练习：
①什么东西会让你有一种很舒服、很自在的感觉?
②你在何种场景下,在做什么? 会给你一种自由自在、很舒服、很自在的感觉?
③什么东西会让你有一种很不舒服、很自在的感觉?
④你在何种场景下,在做什么? 会给你一种很不自在、很不舒服的感觉?

（3）观察与思考,想一想图 2-158 为什么会流泪,并说出常规观念中不能流泪,但在设计中可以流泪的几种想法。

课后活动

阅读拾贝

(1)歌德说"重复就是力量"。设计中为了加强视觉传达效果,往往采用重复循环的多次出现,加深人们的印象。重复构成就是规律性极强的构成。如图2-194~图2-199所示。

图2-194

图2-195

(1)

(2)

图2-196 拜高杀虫剂·死前一瞥(1)

(1)

(2)

图 2-197　拜高杀虫剂·死前一瞥(2)

图 2-198

图 2-199

(2) 对比与和谐。图形中的对比,是指把两种不同甚至相反的形象加以对比,通过互相的比较,使形象更加鲜明,其中包括大小对比、黑白对比、疏密对比、虚实对比、刚柔对比等。和谐意指柔和、协调,即图形的各个组成部分共处一体,互相配合,互相呼应。对比与和谐之间,也存在着辩证关系,只讲对比不讲和谐,图形就会杂乱无章,而只讲和谐不讲对比,图形就会平淡无奇。

(3) 多样与统一。一个图形,一般是由多种素材构成的,从而显得多样化。要使形象丰富而不繁杂,就要注意统一;但是只注意统一,不注意多样,又会失之单调。因而就要处理好两者的辩证关系。

(4) 稳定与变化。稳定是指图形的结构平稳,给人以安定的感觉;变化是指图形中的某些形象富有变化,给人活泼的感觉。两者之间也存在辩证关系,只讲稳定不讲变化会使之呆板,只讲变化不讲稳定会使之轻浮。

日积月累

1. 群化

在形象结构上打破横竖的排列格式,组成完整独立的形,便构成标志、符号等设计作品,这种表现形式叫群化,如图 2-200、图 2-201、图 2-202 所示。

图 2-200　　　　　　　　　图 2-201

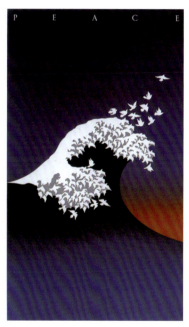

图 2-202　"和平之浪"海报（麦克雷·曼格莱毕）

2. 平面构成的基本型

(1) 基本型。一切用于构成才可见的视觉元素，统称形象。基本型即是最基本形象。而构成设计时往往要将几个基本型组合在一起，构成新的形象。

(2) 基本型与基本型相遇时，有以下八种情况：

①分离。分离即两个形象分离，是形象与形象相邻近而是保持一定距离，但不接触，见图 2-203(1)。

②接触。接触是两个形象相遇即形象与形象的边缘恰好接触，产生两形相连的结合形，见

图 2-203(2)。

③复叠。复叠是一个形象覆盖另一个形象,视觉就有一近一远的效果,见图 2-203(5)。

④透叠。透叠是一个形象叠在另一个形象上,但两个形象同时显影出交叠部分,产生透明的感觉,见图 2-203(6)。

⑤联合。联合是形象与形象重叠在一起,不分前后上下的联合,形成新的较大的形象,见图 2-203(3)。

⑥减缺。减缺是一个形象被另一个形象局部遮挡,前面的形象不画出来隐而不见,未被遮挡的产生新的形象,见图 2-203(4)。

⑦差叠。差叠是两个形象重叠时,重叠部分产生一个新的形象,其他部分则消失不见,见图 2-203(7)。

⑧套叠。套叠是如果两个形象大小不一重叠在一起时,也可以产生新的空间和新的形象,见图 2-203(8)。

图 2-203 基本型与基本型相遇的八种情形

学习评价

通过本任务内容的学习,对自己的学习情况给出客观的评价,并给出弥补自己不足的打算。

优点:_____

缺点:_____

措施与行动:_____

任务五 自选主题"完美与缺陷……"的概念训练

(8 学时)

学习目标

能力目标

1.使学生掌握由意到形的转化过程,进而探寻阐释信息内容的最佳视觉表达方式和手段

2.通过图形创意思维过程,锻炼学生学会运用视觉形象进行创造性思维的能力

知识目标

1. 学会使用创新图形的基本表现方法
2. 能将创新图形的基本表现方法灵活的运用到自选主题"完美与缺陷……"概念训练中

任务分析

本训练选题原则,是以打开学生思维方式入手,侧重培养学生的想象力、创造力及创新思维能力在图形设计中的运用能力。在教学情境设计上打破了传统的知识体系结构,采用了情景演艺法、物像观察训练法、头脑风暴法、启发式互动教学法,启发和引导学生开展"创意就在我们身边,只要你敢想,人人都可以成为创意大师"活动。学生在潜移默化中完成了创新思维能力、画面构图布局能力的稳步提升。

任务概述

通过"完美与缺陷……"主题概念训练,使学生掌握由意到形的转化过程,进而探寻阐释信息内容的最佳视觉表达方式和手段,锻炼学生学会运用视觉形象进行创造性思维的能力。

教学活动情景案例设计

步骤 一 理解、感受训练

仔细品读下面创新图形,见图 2-204～图 2-222,认真分析他们是如何将主题概念更好地通过创新图形的方式体现出来的。

1. 特异构成

在普遍相同性质的事物当中,有个别异质性的事物,便会立刻显现出来,如图 2-204～图 2-208 所示。

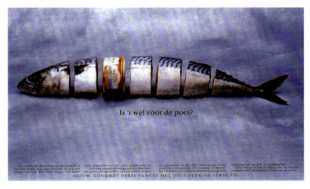

图 2-204

图 2-205

图 2-206

图 2-207

图 2-208

2. 形象变异

在平面设计中，有些具有一定内涵的作品，可采用比喻、象征的手段，以抽象的形态去表现，如图 2-209～图 2-214 所示。

图 2-209

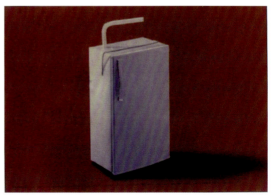
图 2-210

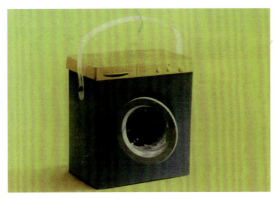

图 2-211

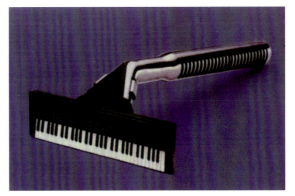

图 2-212

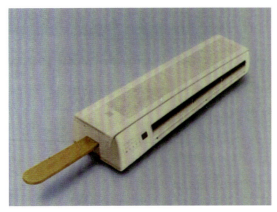

图 2-213

图 2-214

3. 抽象法

对一些自然图形，根据画面内容、形式及生产工艺的需要，进行整理，高度地概括，夸张其典型的性格，从而提高装饰性，如图 2-215～图 2-218 所示。

图 2-215

图 2-216

图 2-217

图 2-218

4. 变形法

有些作品全写实，并不能取得较满意的效果，而需要一些变形，如图 2-219～图 2-222 所示。

图 2-219

图 2-220

图 2-221

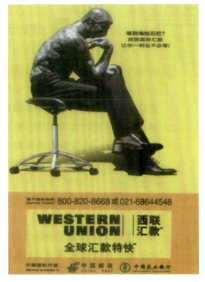
图 2-222

步骤 二 开发大脑潜能 创造灵感

首先,画面联想出来的图形创意要有强烈的视觉冲击力,吸引读者的眼球,如图 2-223～图 2-226 所示。

图 2-223

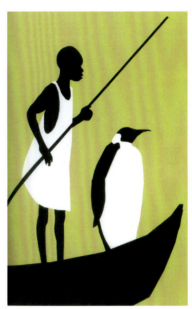
图 2-224

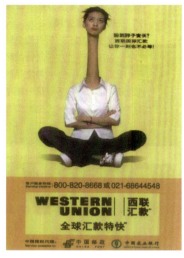
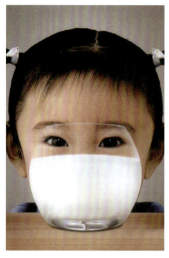

图 2-225　　　　　　　　　图 2-226

其次，画面联想出来的图形创意既要出乎人的意料之外，又要在情理之中，如图 2-227～图 2-228 所示。

图 2-227　　　　　　　　　图 2-228

课上活动

通过课上的沟通与交流，拓宽学生发散思维能力。

（1）问题创设一：参看图 2-227，拉链拉上的还可以是什么？

（2）问题创设二：①两个学生通过肢体语言的方式，将一本杂志夹在空中，使其不划落，要求学生在表演的过程中分别采用直线和曲线两种构图方式来表达；②创造想象出办工桌上纸夹的各种创新图形造型。

步骤 三　主动出击寻找创作源泉

罗丹说：所谓的大师，就是能够发现别人发现不了的美。创意不是"纸上谈兵"，只要主动

出击寻找创作源泉，人人都可以成为创意大师。

1. 发现出创意

创意就要做个有心人，想别人所不敢想。如图2-229～图2-232所示。

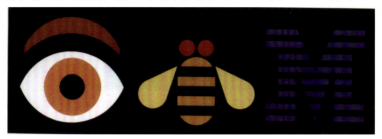

图2-229

图2-230　　　　　　图2-231　　　　　　图2-232

2. 发散出创意

创意离我们很近，来源于对生活的一种真切感受、细微发现。如图2-233～图2-236所示。

图2-233　　　　　　图2-234

图 2-235

图 2-236

步骤 四 开发潜能 再现灵感

学生独立完成自选主题"完美与缺陷……"概念训练。
作业规范与制作要求：

(1) 选题范围：反义词，如沟通与禁锢、生与死、创新与守旧、黑与白、好与坏、爱与恨等；中性词，如观察、联系、接触、发现、距离、交流、互动等。

(2) 构思新颖独特、符合视觉美的形式法则。

(3) 画面干净整洁、简洁大方、图文并茂。

(4) 设计的形式能够充分传达主题内容。

(5) 对其中一种元素造型不少于八个图形创意方案，然后从中各选择三个优秀方案进行徒手精细描绘。

(6) 要求画在15cm×15cm 或 15cm×20cm 的素描纸或白卡纸上，表现方式如图 2-237、图 2-238 所示。

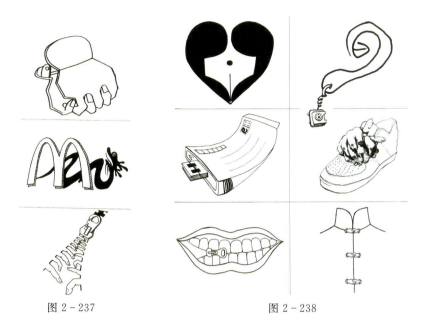

图 2-237　　　　　　　　图 2-238

拓展活动

1. 完美的联想训练(颜色、触觉、听觉、物体、形状)
2. 缺陷的联想训练(颜色、触觉、听觉、物体、形状)

课后活动

阅读拾贝

(1)混维图形。混维图形是二维平面和三维立体之间的维度转换,构合成混乱的无形结构,如图 2-239、图 2-240 所示。

图 2-239　维拉格海报(冈特·兰堡)

图 2-240

(2)换置图形。换置图形是物形中的某一部分被其他相似形状或不相似形状所替换的异常组合,如图2-241所示。

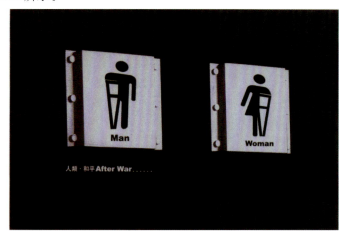

图2-241 战后

(3)趋隐图形。在视觉上,由于某些形状的暗示,使物形的残缺或中断显示出趋于完整的视觉倾向,如图2-242～图2-245所示。

图2-242 　　　　　　　　　　图2-243

图2-244 　　　　　　　　　　图2-245

日积月累

(1)仔细分析下面图形,感悟其创意的表达方法,并回答下面问题。

①如果保持图2-246中的主题概念原意不变,图片中的手还可以替换成什么图形?

②如果保持图2-247中的主题概念原意不变,图片中的拉锁拉上的还可以是什么?

图2-246　沟通(1)　　　　　图2-247　沟通(2)

(2)仔细观察下面二幅画面,见图2-248、图2-249,找出异同点。你知道他们的出处和画面所呈现的主题内容吗?你听说过USP理论吗?

图2-248　　　　　　　　　图2-249

学习评价

通过本任务内容的学习,对自己的学习情况给出客观的评价,并给出弥补自己不足的打算。

优点:＿＿＿＿＿＿＿＿＿＿＿＿＿＿＿＿＿＿＿＿＿＿＿＿＿＿＿＿＿＿＿＿＿＿

缺点:＿＿＿＿＿＿＿＿＿＿＿＿＿＿＿＿＿＿＿＿＿＿＿＿＿＿＿＿＿＿＿＿＿＿

措施与行动:＿＿＿＿＿＿＿＿＿＿＿＿＿＿＿＿＿＿＿＿＿＿＿＿＿＿＿＿＿＿

任务六　　任意自选主题概念训练

（4 学时）

学习目标

能力目标

1. 使学生掌握由意到形的转化过程，进而探寻阐释信息内容的空间最佳视觉表达方式和手段
2. 锻炼学生学会运用空间视觉形象进行快速创造性思维创作的能力
3. 锻炼学生团队协作、组织表现的能力

知识目标

1. 学会运用创新思维图形的方式对自选主题概念训练进行空间表现
2. 掌握将创新图形的基本表现方法并灵活地运用到自选主题概念训练中

作业要求：

（1）选题范围：①一次不寻常的招聘会；②机遇；③磨难人生的一笔宝贵财富；④碧生源美颜颗粒（广告核心内容诉求深睡眠、好肌肤）；等等。

（2）学生首先以自由分组（4~5人为一组）的方式，对所给题目任选一个，进行快速审题、构思、立意，以肢体语言的方式表达出来，表现形式和方法不限，如小品、相声、舞蹈等。

（3）表现形式能够准确传达出主题内容，让观者有一种异曲同工的感受，造型符合视觉美的形式法则。

任务分析

本训练选题原则，是以打开学生思维方式入手，侧重培养学生在空间视觉形象运用中的想象力、创造力及创新思维能力。在教学情境设计上，要求学生运用肢体语言的方式对主题概念准确生动地进行表达。学生通过操作思维训练，相互启发、相互学习，在实操中完成创新思维能力、画面构图布局能力的稳步提升。

任务概述

通过任意自选主题概念训练，使学生掌握由意到形的转化过程，进而探寻阐释信息内容的最佳空间视觉表达方式和手段。锻炼学生学会运用空间视觉形象进行创造性思维的过程，同时锻炼学生的视觉形式美法则在创作主题中的运用能力。

教学活动情景案例设计

步骤一 聆听、理解、感受训练

仔细品读配套课件中几组不同的主题概念(详见课件影视视频播放)的创新表现方式,认真分析他们是如何将主题概念以更好的方式体现出来的。以小组讨论的形式,让学生给出感受结果。

步骤二 想一想、学一学、练一练

首先学生以自由分组(4~5人为一组)的方式,对所给出题目任选一个,进行快速审题、构思、立意,然后以小组的形式进行讨论、评价、完善,推选出能代表本组水平的作品,进行集体创作表现演练。在演练的过程中,注意画面构图、布局、形式法则美感的表现。

步骤三 开发潜能,相互激发灵感

学生表演要展示的作品,在展示过程中注意画面构图布局,主题表达要准确。

步骤四 师生对演绎作品进行评价

首先学生自我评价,指出在观看过程中发现的优缺点,然后老师进行整体评价总结。

拓展活动

"我的中国红"情景联想训练(详见命题册):通过补全场景4的联想训练,能够准确地表达出"我的中国红"概念主题,给读者一种既在意料之外,又在情理之中的情感表现。

愿望篇

场景1
一个80高龄的老汉,躺在一个干净整洁的、白的病床上打着点滴,身旁的柜子上放满了鲜花、水果,室内充满着淡淡的花香弥漫在室内的每个角落,却驱不走老汉的满面愁容……

场景2
此时病房的门被推开了,出现在老汉面前的是:远在台湾的长子,听说父亲病重,特意赶回,并带回台湾最好吃的美食,可老汉眼睛只是闪过一丝愉悦随即消失,又闭上了双眼……

场景3
老汉的二儿子随即也出现在老汉面前,带来了父亲平日最爱吃的家乡饭菜,可老汉只是晃

了晃头,闭着双眼……

场景 4

此时出现在老汉面前的是老汉的小女儿,他为老汉带来了……

课后活动

日积月累

仔细品读下面二幅图形创意作品,见图 2-250,充分感受贝因美奶粉创意角度及表现方法。

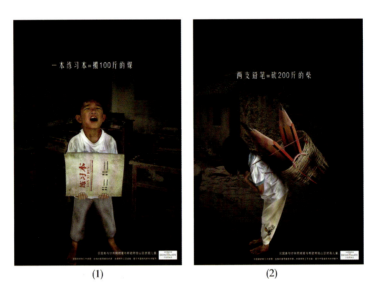

图 2-250 贝因美奶粉

学习评价

通过本任务内容的学习,对自己的学习情况给出客观的评价,并给出弥补自己不足的打算。

优点:_____

缺点:_____

措施与行动:_____

学习情景三

主题概念色彩艺术语言训练

任务一　特定场景颜色搭配训练
（8 学时）

训练内容：
1. 请为一家咖啡店进行店内装饰，配上合适的颜色，使顾客感受到一种浓浓的异国情调。
2. 请为一家快餐辣面店进行店内装饰，配上合适的颜色，使顾客感受到一种方便、简洁、面香而辣的愉悦感觉。
3. 请为一家药店进行店内装饰，配上合适的颜色，使顾客感到身临其境的感觉。
4. 请为一家冷饮店进行店内装饰，配上合适的颜色，使顾客有一种清凉冰爽的感觉。
5. 德克士快餐店要重新装修，需要为其配上合适的颜色，使顾客有一种方便、欢快、愉悦、甜甜的、温馨的感觉。

学习目标

能力目标
1. 培养学生对色彩三要素之间的微妙变化的感知能力
2. 锻炼学生色彩搭配使用的能力

知识目标
1. 了解色彩构成的意义
2. 掌握色彩构成的基础知识（色彩的三要素、色彩的对比、色彩的调和、色彩的混合）

任务分析

本训练选题原则，是从打开学生思维方式入手，侧重培养学生学会将想象力、创造力及创新思维能力在色彩搭配中灵活运用。在教学情境设计上，要求学生运用色彩艺术语言的方式对主题概念准确地表达，在教学过程中采用了现场演示法、物像观察训练法，学生通过操作思维训练、相互启发、相互学习，在实操中使创新思维能力、色彩感知觉能力、搭配使用能力得到稳步提升。

任务概述

通过特定场景颜色搭配使用训练，使学生从中深刻体会色彩之间丰富、微妙的变化规律和独特的色彩艺术语言魅力，初步学会色彩艺术语言的表现手法。

教学活动情景案例设计

步骤 一 颜色混合练习

1. 黑色加白

黑色白色之间,混成不同明度的等差10级灰色,按下黑上白中间灰色的等差秩序排列起来,构成明度秩序。

2. 纯色加白

任选一纯色(明度低的纯色更好)加白,调10级左右,按白逐渐到纯色的等差秩序排列起来构成明清色列。

3. 纯色加黑

任选一纯色(明度高的更好)加黑,调10级左右,按黑逐渐到纯色的等差秩序排列起来构成暗清色列。

4. 纯色加灰

(1)任选一纯色,用黑色加白色混合一个与该纯色同明度的灰色,再用纯色与灰色互混8~12级,按灰色逐渐到纯色的等差秩序排列起来构成同明度的纯度秩序。

(2)任选一纯色,用黑色加白色混合一个与该纯色不同明度的灰色,再用纯色与不同明度的灰色互混8~12级,按灰色逐渐到纯色的等差秩序排列起来构成不同明度的纯度渐变,即以纯度为主的秩序。但要注意:纯色和灰色的明度差不要超过三个明度等级。

5. 补色互混

(1)任选一对高纯度互补色,互混为12以上的等级,构成补色互混秩序。

(2)任选一对高纯度互补色,分别与同一灰色互混,构成补色分别与同一灰色互混的秩序。

以上练习图示见图3-1和图3-2。

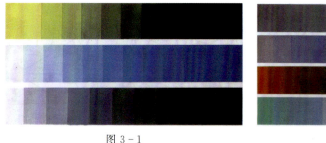

图3-1 图3-2

步骤 二 领悟与感受训练

老师根据学生练习的结果,启发、引导学生领悟和感受色彩混合间的微妙变化,师生汇总得出色彩三要素色相、明度、纯度的相关概念及色彩混合、搭配的基础知识。

步骤 三 领悟与表现训练

教师启发和引导学生完成特定场景颜色搭配使用训练。

作业规范与制作要求：

(1) 图形表达，符合视觉美的形式法则、画面干净整洁、简洁大方、图文并茂、设计的形式能够充分传达主题内容。

(2) 对每一种特定场景练习不少于三种颜色四种不同配比的图形表达形式。

(3) 每一组图形画在 6cm×6cm 的素描纸或白卡纸上。如图 3-3～图 3-5 所示。

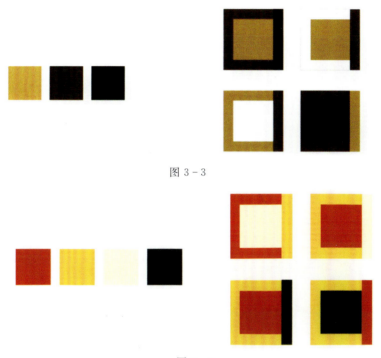

图 3-3

图 3-4

图 3-5

步骤 四　学生作品展示交流　师生评价

老师要求学生选出主题表达得当、色彩搭配合理的作品。

通过学生作品展示与交流,学生真切地感受到自己的优缺点,彼此之间的差异,进行自我评价,之后老师根据学生存在的问题进行整体评价,并通过现场演示的方法让学生进行现场特定场景颜色搭配感受,提高学生色彩搭配使用能力、色彩审美感受能力。

必备知识

色彩构成即指艺术家们遵循自然科学及艺术规律对色彩进行有目的、有意识的组合和构成,以求超越自然色彩的纯粹定义,从而使色彩的表现更呈主观化、抽象化、理想化等视觉特征,强化色彩在造型艺术中的特殊作用。

色彩构成乃是现代设计学中最为重要的基础学科之一,掌握好这一门知识,对于设计者拓展艺术视野、更新色彩学习观念和启迪色彩运用灵感等方面都有着极其重要的意义。同时,也可以为设计者在今后的各种专业设计中奠定良好的色彩基础。

1. 色彩原理的认识

(1)光与色。雨后的彩虹横跨天边,赤、橙、黄、绿、青、蓝、紫七彩纷呈,充满着几分神秘感,参看图3-6。其实,这只是自然界中普通一景,是雨后空气中的水分在吸收了不同波长的光线后折射到人们的眼中所产生的光学效应。在我们身边色彩缤纷的世界,也是因为万物受到不同程度光线的影响所产生的视觉效应。

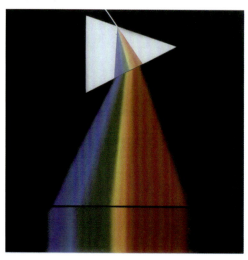

图3-6

(2)三原色的定义。在绘画与设计中,我们多采用的是物质颜料。有的是植物色,有的为矿物色,它们之间可进行自由的调配。其中红、黄、蓝为三种最基本的色彩,我们称之为原色,因为它们可调配出十几种甚至上百种色彩(除黑、白无色系外),而其他的色彩却是调不出这三种色彩来的。

我们现在所使用的三原色,纯度较高,利用三原色进行调配后,可得出个中间色和复色等色阶,如橙色、绿色及紫色等。参见图3-7、图3-8。

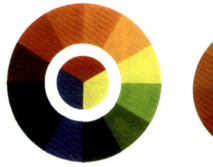

图3-7　　　　　　　　图3-8

2.色环

牛顿通过棱镜片将太阳光分解以后产生的红、橙、黄、绿、蓝、紫光带首尾相接,形成一个圆环,定名色相,又称牛顿色相环。这六个色相,它们之间表示着三原色、三间色、邻近色、对比色、互补色等相互关系。牛顿色相环为后来的表色体系的建立奠定了一定的理论基础。随后又出现了伊顿12色相环、孟塞尔100色环、奥斯特瓦德24色相环、日本色研配色体系(P.C.C.S.)24色相环(见图3-9),人们根据不同色相的特点和波长,将色彩按色相秩序组成一个色环,最简单的是以光谱的六色环绕组成,如果在六色之间加上一个过渡色,就变成十二色,再加一个过渡就成二十四色。12色相环从红开始依次为:红、红橙、橙、橙黄、黄;黄绿、绿、蓝绿、蓝、蓝紫、紫、红紫。24色相环各色相间隔15度,12色相环间隔30度。

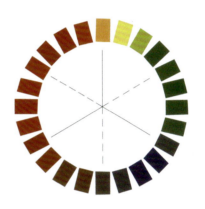

图3-9　日本色彩研究所24色色相环

3.色彩分类

色彩可分为无彩色和有彩色。

(1)无彩色。不包括在可见光谱中的色彩种类,并不能称之为色彩,具体说来就是黑、白、灰,属于无彩色,无彩色没有色相的倾向。这只是从物理的角度来分析,而在色彩心理方面,无彩色与有彩色具备无差别的性格特质。

(2)有彩色。光谱中全部色彩都属于有彩色。其中以红、橙、黄、绿、蓝、紫六色为基本色,基本色相互间以不同比例进行混合,或同时与无彩色(黑、白、灰)进行混合,会产生无数种有彩色。

4.色彩三要素

色相、纯度、明度是色彩的三种最基本的要素,也是任何一种色彩所同时具备的三重属性,既通过规定这三要素为某个既定值则可以确切地指向某种色彩,在电子色彩技术方面称为

HSB色彩模式。

(1)色相。色相是色彩的最大特征,在可见光谱上,我们能看到红、橙、黄、绿、蓝、紫不同的色彩,这种区别各自呈现的特性,就是色彩的相貌,简称为色相。具体是指不同波长的光给人的不同色彩感受(见图3-10)。色相是区分色彩的主要依据,是色彩的最大特征。色相的称谓,即色彩与颜料的命名有多种类型与方法(见图3-11、图3-12)。

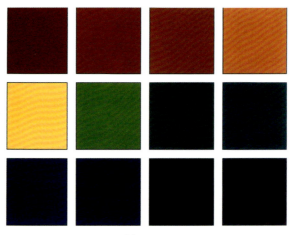

图3-10

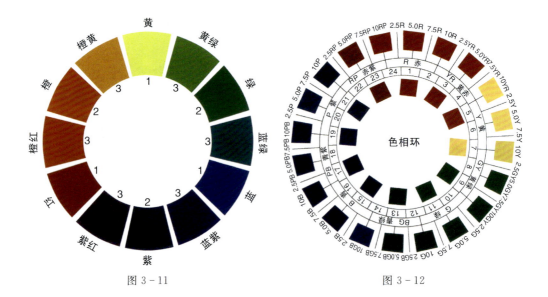

图3-11　　　　　　　　　　　　图3-12

(2)明度。明度即色彩的明亮程度。明度的强弱是由反射光的振幅决定,振幅大,明度强,振幅小,明度弱。可见光合成后呈现为白光,从物理上讲是某物质对所有光波都不吸收,全呈反射状会形成白光,反之全部吸收不反射呈黑色。黑白两极中间可产生一个从暗到亮的灰色变化过程,在色相关系中每一种色彩在明度上都具有特征,都可以在对照黑、白、灰的层次变化中,找到与之相应的明暗度(见图3-13)。

色彩的明度差别包括两个方面:一是指某一色相的深浅变化,如粉红、大红、深红,都是红,但一种比一种深。二是指不同色相间存在着明度差别,从色相上看,黄色明度最高,紫色明度

最低,橙和绿、红和蓝明度相近。从色相环的顺序排列中,就能明显看出明度的变化是由黄到紫呈现的高低明度变化。通常我们会把浅色的、亮的画面作为高调,深色的、暗的画面作为低调,如图3-11、图3-12、图3-13、图3-14所示。

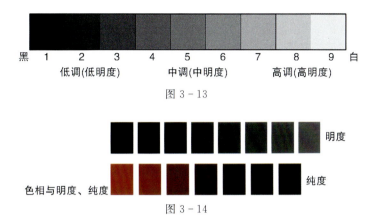

图3-13

图3-14

　　色彩的纯度是指色彩的纯净程度,也可以说指色彩的鲜艳度和混浊度,即各色彩中包含的单种标准色成分的多少。因此还有彩度、饱和度、浓度、艳度等说法。

　　光谱上出现的红、橙、黄、绿、蓝、紫等色光均属高纯度的色光。但当这样的色彩混入白色、灰色、黑色时,这种纯度就会降低,混入越多纯度就越低。在色立体中明度关系是用垂直线表示,纯度变化则是用水平线表示。每个色相的波长不同,其表现的色阶层次也会不同,其中红色纯度为最高,色阶变化也最丰富。在生活中我们看到的大多数的颜色不是高纯度的,大量的色彩现象都处于不同纯度的状态中,人的视觉能感受到数千种色彩的原因之一就是色彩纯度略有变化,就会带来不同的色彩对比效果,产生丰富的色彩。纯度与明度的关系有三种:一是加白色能增加明度,降低纯度;二是加黑色使明度和纯度都降低;三是加灰色或其他色相的颜色,可使明度和纯度产生很丰富的变化。如红加亮灰则明度增加纯度降低,而黄加灰则明度和纯度都降低。如图3-15所示。

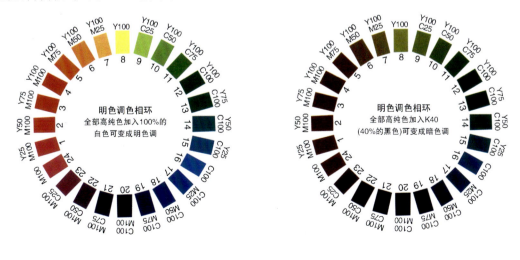

(1)　　　　　　　　　　　　(2)

图3-15　不同明度所达到的纯度是不同的

任务小结

通过特定场景颜色搭配使用训练，学生在潜移默化中不知不觉地深刻地体会到色彩间丰富的表现力及其微妙的变化，对色彩艺术语言搭配使用有了初步的认识。

拓展活动

（1）由异国情调你会想到什么？如：昭君出塞、巴拿马运河、丝绸之路、印度舞蹈、埃及金字塔、古印第安人的皮肤、一个人躺在大海的中央等。

（2）画一画、练一练，尽情感受推移色彩构成的丰富变化及丰富表现力。

①明度推移。以色彩的明度变化为主，任意选取一种单色或多色来进行明度上的推移变化，以推移的方法加以不同比例的白色或黑色来加强明度的层次变化设计，应有选择地进行高明度、中明度、低明度等色调的变化，以求对明度的变化有更广泛地掌握。参见图3-16～图3-19。

图3-16

图3-17

图3-18

图3-19

②纯度推移。利用色彩的纯度变化来进行推移，展示纯度变化的各个层次以及各色相纯度变化过程中所表现的视觉效果，在渐变的过程中，应将各色相的纯度变化处理得较为自然、

明快。练习时，一般可以进行高纯度、中纯度、低纯度及补色等不同形式的色度变化。参见图3-20。

图3-20

③补色推移。补色的推移有其自己的特点，除了相对的补色原色较为鲜明外，随着相互的调配推移，原色相之间会逐步出现丰富的灰层次变化，如红、绿间的推移，会得到许多由红与绿相调和时出现的含灰色度。如果色调偏暗，可适当加入少量的白色，以提高透明度。参见图3-21。

（3）　　　　　　　　　　　　　　　　（4）

图 3-21

（3）如图 3-22～图 3-27 所示，这些作品是渐变在设计中的运用。

图 3-22　　　　　　　　　　　　　　图 3-23

图 3-24　　　　　　　　　　　　　　图 3-25

图 3-26

图 3-27

课后活动

阅读拾贝

视觉的生理特性

1. 视觉的适应

（1）明适应。在黑夜里拍照时闪光灯闪过后，眼前全是白花花的什么也看不清楚，稍过片刻便一切明了。从暗到明的这个视觉适应过程叫明适应。

（2）暗适应。夜晚灯光明亮的大厅突然熄灯，刹那间会什么都看不见、分不清，过一会儿，慢慢会辨别出大厅中的一切。这个从明到暗的适应过程叫暗适应。暗适应过程大约5到10分钟时间。

（3）色适应。当我们从普通灯光（带有黄橙色的光）的房间到点日光灯（带蓝白色的光）的房间，开始觉得两房间的灯光色彩有差异，可是过不多久，便会不知不觉地习惯下来，觉得没有什么区别，这种适应叫做色适应。

2. 视觉的惰性

当我们看物体时，常常进行心理的调节，就不会被进入眼内光的物理性质所欺骗，而能认识物象的真实特性。视觉的这种自然地或无意识地对物体的"色知觉"，始终想保持原样不变和"固有"的现象，即视觉惰性，也叫色感觉恒常。

（1）大小恒常。我们面向前方，两个等大的人，其中一个站在眼前，一个站在远处，虽然近处的人比远处的人在视网膜上的成像大很多，但是我们会绝对地认为是同样大的人，只是两个人距离我们远近不同而已，视觉的这种现象称为大小恒常。

（2）明度恒常。当我们观察一个穿浅灰衣服的人站在阳光下，一个穿白衣服的人站在阴影处，二者相比较，虽然在阳光下浅灰衣服对光的反射量，比在阴影处的白衣服对光的反射量多，但我们仍然感到在阳光下的人穿的是浅灰色的衣服，而在阴影处的人穿的是白衣服。视觉的这种现象称为明度恒常。

(3)色的恒常。我们在一张白纸上投照以红色光,在一张红纸上投照以白色光,二者相比较,虽然两张都成了红色,但是眼睛仍然能区分出前者是在红光下的白纸,后者为红纸。这种把物体的"固有色"与照明光区别的能力为色的恒常。

(4)色感觉恒常的条件。观察一个穿蓝色衬衫的男孩始终给我们是一样的蓝色,就是在不同的光线下,也不会改变初始印象。

若色彩环境和照明环境发生变化时,如:让穿蓝衬衫的男孩进入橙色光的室内,蓝衬衫由于没有蓝色可反射而成了黑灰色,色彩感觉的恒常现象就不能维持。

色彩恒常还依赖于环境,若把在阳光下、树阴下、室内穿黄裙子的小女孩的三张彩色照片的背景去掉,同时移到白色的衬底上,则三个黄裙子从色彩的明度、色相、纯度上都呈现各自的色彩倾向,出现明显的不同,所以去掉环境和周围的关系,也难维持色感觉恒常。因此说,色彩感觉的恒常现象是有条件的。

3. 比视感度与柏金赫现象

画家在生活中经常会遇到这样的现象:观察晒在阳光下的红衣服颜色鲜艳而强烈,而当太阳落山后蓝色衣服要比红色衣服的色彩鲜艳而强烈。在光线很弱的月夜,大部分色彩难以辨认,只能感到某些寒光闪闪或明暗稍有差别的灰色,这时大约靠近530nm处的视觉最明亮。实验表明在680nm处白色光谱的照明要比蓝色在480nm处的明度强10倍。可是在光线极弱的傍晚,蓝色反而比红色的明度强16倍。

柏金赫现象又称"薄暮现象",主要说明了在傍晚时分,人们较容易看清楚什么色彩,即受色光影响而发生的视错的现象。这一现象是1852年捷克医学专家柏金赫在家中傍晚时分,凝视一幅油画时偶然发现并率先提出的。

日积月累

仔细观察图3-28、图3-29,每种颜色的形成有何规律,说说看,拿起笔练一练。

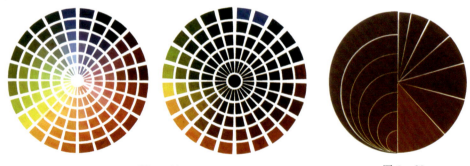

图3-28　　　　　　　　　　　　图3-29

学习评价

通过本任务内容的学习,对自己的学习情况给出客观的评价,并给出弥补自己不足的打算。

优点:_____

缺点:_____

措施与行动:_____

任务二　情调色彩构成能力训练

（8学时）

学习目标

能力目标

1. 培养学生色彩搭配、运用、表达和审美的能力
2. 培养学生敏锐的色彩感知能力
3. 培养学生设计色彩思维发散的能力

知识目标

1. 掌握色彩心理的基础知识
2. 学会色彩思维发散的基本方法
3. 体会色彩搭配对色彩心理变化的影响

任务分析

本训练选题原则，是以打开学生思维方式入手，侧重培养学生的想象力、创造力及创新思维在色彩运用中的能力。在教学情境设计上，选用了物象观察训练法、联想思维训练法、特定场景色彩艺术语言观察与表现训练法及α波音乐诱导法。通过以上方法的训练，开发学生大脑潜能，增强学生记忆。

任务概述

学生通过由逻辑思维到形象思维再到灵感思维的过程进行联想、动手相结合的方法，改变学生的思维方式，进入对主题概念的深入体会与色彩心理感知能力阶段。从逻辑的联想可以自然而然地产生形象的发散联想，从而带来人的情感反馈，而这一过程，巧妙地将联想的铺垫与灵感的产生自然地融合在一起。同时在习作的练习过程中，色彩的审美能力得到了进一步的培养和提升。

教学活动情景案例设计

自选主题色彩感知知觉能力训练

选题范围：一组，酸、甜、苦、辣色彩感知知觉能力训练；二组，春、夏、秋、冬色彩感知知觉能力训练；三组，喜、怒、哀、乐色彩感知知觉能力训练。

步骤一　酸、甜、苦、辣创新思维发散训练

例如，酸的联想训练步骤如下：

(1) 由酸进行逻辑思维联想训练。由酸可以联想到：苹果、心、山楂、橘子、冰激凌、饮料、梅子、醋、酸菜、酸枣汁、樱桃、秋梨、馒头，等等。

(2) 由酸联想的结果进行由逻辑思维到形象思维的再次思考过程。由苹果联想到：虫、红、绿、果盘、牛顿、凳子、橡皮艇、衣服、杯子、地球、水、秋天、游乐园、瓜子、放大镜、旗、花瓶、书，等等。

(3) 由苹果联想的结果进行由形象思维到灵感思维的再次思考过程。由虫联想到：贪污腐败、清正廉洁、疾病、化妆品、机遇、适者生存、监狱、完美与缺陷、药店，等等。

步骤 二 领悟与感受训练

通过对图 3-30～图 3-33 的领悟与感受，回答下面问题：

(1) 问题一：当绿色偏向蓝色的时候会产生怎样的视觉心理变化？当白色开始变灰的时候会产生怎样的视觉心理变化？当红色偏向黄色的时候会产生怎样的视觉心理变化？

(2) 问题二：当色彩色调发生变化的时候，我们的视觉心理又会发生怎样的视觉心理变化？

(1)

(2)

图 3-30

(1)

(2)

图 3-31

学习情景三 主题概念色彩艺术语言训练

（1）

（2）

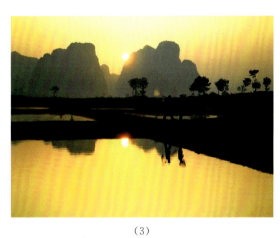
（3）

（4）

图 3-32

（1）

（2）

图 3-33

步骤 三 领悟、感受与表现训练

通过对下面图片的领悟与感受,见图3-34～图3-39,完成酸、甜、苦、辣或春、夏、秋、冬的色彩表现。

图3-34　酸、甜、苦、辣(1)　　　　　　　图3-35　酸、甜、苦、辣(2)

图3-36　酸、甜、苦、辣(3)　　　　　　　图3-37　春、夏、秋、冬(1)

图 3-38　春、夏、秋、冬(2)　　　　　　　图 3-39　春、夏、秋、冬(3)

步骤 四　学生作品展示交流　师生评价

老师要求学生选出主题表达得当、色彩搭配合理的作品。

通过学生作品展示与交流，学生可以真切地感受到自己的优缺点和彼此之间的差异，进行自我评价。之后老师会根据学生存在的问题进行整体评价，并通过现场演示的方法让学生进行现场特定场景颜色搭配感受训练，提高学生色彩搭配使用能力、色彩审美感受能力。

作业规范与制作要求：

(1)构思新颖独特、符合视觉美的形式法则。

(2)画面干净整洁、简洁大方。

(3)设计的形式能够准确地表达主题内容,引起观者共鸣。

(4)完成酸、甜、苦、辣(或春、夏、秋、冬或喜、怒、哀、乐)色彩感知知觉能力训练。

(5)要求画在 10cm×10cm 或 6cm×6cm 的素描纸或白卡纸上。

自选主题创意表现训练

自选题目：1."小池塘"色彩创意表现训练

　　　　　2."校园一角"色彩创意表现训练

　　　　　3."宁静的夜晚"色彩创意表现训练

　　　　　4."听"色彩创意表现训练

个案展现："小池塘"色彩创意表现训练

王老师把学生带到幽静的荷花池旁，和学生一起通过身临其境的视觉感受，进行着自选主题"小池塘"色彩感知觉能力训练，每个学生都在认真、仔细地观察着，思考着……

只见王老师问道："看到这满池的荷花，大家有什么感想呀？"

一个学生答道:"荷叶,接天连碧,像一把碧伞",另外一个同学答道:"像一个锅盖",还有的同学答道"像一顶顶帽子"。

王老师反问道:"大家观察的没错,说的也很有道理,你们是否发现大家的这些答案都是从外形上给出的,我们可以从色彩上、性格上、感觉上或其他方面给出不同的答案吗?我可以说它们像一对相依为命的母女吗?"学生们马上放眼望去,认真思考着,然后肯定地点了点头。

一个学生随即答道:"秋天的荷叶有一种落魄之美,就宛如一个落魄遇难的人;冬天的荷叶有一种松树的柔而不屈之美,像战士。"另外一个同学紧接着答道:"夏天的荷叶像美丽的女子刚刚梳妆过一样,婀娜多姿,美丽极了。"还有的同学接着回答道:"有的荷叶像相互扶持的姐妹,相互偎依着,还有的荷叶像一对羞答答的情侣。"

王老师赞许地点了点头,没错,就是这种感觉,就这样在不经意中,王老师和学生们完成了对自选主题"小池塘"的色彩构思发散思维训练。

接下来王老师要求大家用适当的线条和适当的色彩搭配方式把刚才的感觉描绘下来。

学生们尝试着将自己真实的感觉配以合适的图形和色彩,就这样每个人都描绘出了自己对小河塘的不同思想感觉(见图3-40~图3-45)。

接下来王老师要求学生把自己画好的作品集中的摆放在一起,并选出有代表性的作品,要求每位作者(有代表性的作品),说出自己所表达的思想及作品内涵,其他同学在一旁聆听、感受,看是否能够产生共鸣,并指出优缺点,给出合理的建议。

学生们上下打量着自己完成的作品思考着、评价着……当同学们有争议的时候,王老师会不时地参与进来,适时地让学生陈述作品好在哪里,是色调和谐,还是色彩表达准确?不同的色调会给我们什么感觉?在表达主题的时候颜色的大小多少有变化吗?学生也不时地回答着问题,对于学生说的重点内容,王老师会通过分析学生作品、加强语调、现场演示等方式引起学生注意,而这些(作品和尚存的疑问)就成为他们这节课所要学习和解决的内容。

图3-40

图3-41

学习情景三 主题概念色彩艺术语言训练

图 3-42

图 3-43

图 3-44

图 3-45

项目小结

通过酸、甜、苦、辣主题概念的色彩构成专项训练，使学生在思考与自我表达的过程中，提高色彩感受能力、色彩审美能力与色彩控制能力。

习作评价原则：
(1) 鼓励自我表达与个性的体现。
(2) 接受叛逆与不同寻常的色彩习作出现。
(3) 老师未必需要对学生配色进行纠正，只需依据色彩审美的法则去引导。

必备知识

一、色彩的联想

由红色可联想到:火焰、落日、交通信号灯、革命、危险、庆典、兴奋、麻辣、热情、生命、速度……

由橙色可联想到:橘子、糕点、垃圾箱、华丽、愉快、酸甜、温暖、墙壁、柠檬、叶子、鲜花……

由黄色可联想到:柠檬、巴西足球队球服、沙漠、高贵、神圣、酸甜、轻薄、芳香、安全帽……

由绿色可联想到:树叶、军人、乌龟、希望、生命、和平、酸涩、清新、春天、生机、海水……

由蓝色可联想到:海洋、宇宙、冰块、沉静、宽阔、胸怀、医院、清爽、小鱼、紫菜、乌龟……

由紫色可联想到:野花、官服、蝴蝶、神秘、痛苦、梦幻、童话、烦闷、女性、服饰、花香……

由白色可联想到:婚纱、沙滩、云彩、纯洁、脆弱、寒冷、疾病、医院、浪漫、清新、芳香……

由黑色可联想到:轮胎、太阳黑子、夜晚、力量、封闭、愚昧、沉闷、悲伤、苦涩、压抑、恐怖……

二、色彩的象征性

象征是由联想并经过概念的转换后形成的思维方式。世界各民族、地区、国家都有各自的象征色彩,并随之形成一定的使用规范。罗马天主教会的祭礼仪式中,教皇穿白色服装,主教、僧侣都需穿上规定颜色的服饰。在英国,金色和黄色象征着名誉和忠诚,银色和白色象征信仰和纯洁,红色象征勇敢和热情,青色象征虔诚和诚实,绿色象征青春和希望,紫色象征高贵,橙色象征力量和忍耐,黑色象征悲哀和悔恨。印度人用白色的大象或牛象征吉庆、神圣。

色彩是构成服装的主要因素之一,在中国,服色有两大功能:第一,用服色区别身份地位。隋朝规定百官常服:"五品以上,通着紫袍,六品以下,兼用绯绿,胥吏以青,庶人以白,屠商以皂,士卒以黄。"第二,用服色表示所处的场合。孔子说:"君子不以绀緅饰",意即用绀色和緅色做衣服的镶边,应该是在斋戒和祭祀的时候穿,知礼的君子,平常是不穿的。我国古代把服色分为正色和间色两种,以青、黄、赤、白、黑为正色,其他为间色。综观历代男性大礼服的用色,以使用玄衣纁裳的时候最多,属于祭服的正统颜色。用玄、纁两色是因为历代祭祀以祭祀天地制礼最为隆重,根据汉儒的解释:"玄衣法天,黄裳法地",因为"天玄地黄",祭服的用色,乃师法天地之颜色。用各种颜色作为等级差别的区分标志,是色彩象征性的一种重要功能,如图3-46、图3-47所示,龙袍在封建社会就是皇权和最高统治的象征。

图 3-46

图 3-47

三、色彩的味觉生理效应

不管承认与否,视觉虽不能完全代表味觉,但人们发现各种不同的色彩、形状、肌理等不同使味觉有一定的同感。久而久之形成人们认识物质的一种经验,一眼看上去,大致能辨别出它的味觉的性质。红色的感觉代表鲜甜、饱满、成熟、富有营养,甚至给人以香味的感染,是丰硕的果实之色。橙色在味觉上可能有香、甜、略带酸的感觉。黄色象征秋收的五谷、蛋黄、柠檬,除了新鲜之外还有较强的酸的印象。绿色是大自然呈现最多的色彩之一,蔬菜的鲜嫩、营养使绿色具有最大的诱惑力,是现代健康无污染食品的代名词。蓝色一般来讲会使食欲减弱,但由于具冷色的特点,在酷暑中,冷饮食品常用蓝白色组合更使人感到清凉爽口。紫色会使人联想起葡萄的酸甜、蓝莓的鲜美,但其他食品紫色较为少见。当然凡是对事物的认识都需一分为二,以上的色彩味觉当然是从积极方面进行的探讨,每个色相还有其消极的一面。好的色彩构成关键在于使用得当,要根据需要将其表现在一个适度的范围内。

色彩的味觉倾向,在色彩构成练习中,大都强调多种味觉特性,即甜、酸、苦、辣等。表现这种味觉时一般运用一个色彩基调加上几何辅助对比色,并在形状上略作配合。比如红色的圆形能表现甜,而三角状或尖状的红色加一些补色绿的话则是辣的表现。酸味以柠檬加不成熟的绿色组合为多见。苦味则用一些混合后的暗色及不明朗、没有舒畅感的色调来体现。不同年龄、不同的饮食习惯的人对甜、酸、苦、辣的色彩体验也是略不相同的。但不可否认,这种色彩味觉作为人的心理反应是客观存在的,如前面的图 3-34~图 3-35 所示。

拓展活动

阶段一,观察与分析的训练:

(1)列举三种食品包装,并评价它们的包装色彩是否符合本身的味道。

(2)列举三套电影的海报,并评价电影海报中色彩构成是否符合影片本身所给予你的心理体验。

阶段二,主动思考训练:

(1)观察身边的某位同学,试分析他或她的性格、特点等,如果用色彩来表现你会如何表现?

(2)回忆你的经历,试用色彩和图形来表达你的记忆或感叹。

课后活动

阅读拾贝

1. 知觉度

所谓色彩的知觉度,是指色彩感觉的强弱程度,又可理解为易见度。它是色相、明度、纯度对比的反应,尽管基本上是属于纯生理反应,但亦是色彩运用的一个重要方面。据测定,在黑灰色上涂5毫米直径的色点,其可见距离黄色为13.5米,红色为6米,紫色为2.5米,在蓝色上则黄色为11.9米,红色为3米,紫色为1.8米,总之,各类色之间对比强的知觉度大,可见距离亦远,做装饰色彩设计时可以根据不同需要加以利用。

2. 轻重感

色彩产生轻重的感觉有直觉的因素,主要原因还在于联想,如接近黑等深色会使人联想到铁、煤等富有重量感的物质,而白色会使人联想到白云、雪花等质感轻的物体。轻重的概念从人开始懂事就逐渐形成,只要没有生理缺陷就会人皆有之,这就决定了对色彩产生轻重联想的必然性和普遍性。

3. 色彩的触觉生理效应

触觉来源于人的身体与外部的接触,同味觉与听觉一样,人以物质表面的纹理润滑还是粗糙、坚硬还是有弹性等触觉感受是十分敏感的。用手感来形容物质的表面肌理也许更容易理解。浅粉色、高纯度色或有光泽的显得柔滑,明度低、纯度低和重色层的则显得毛糙。由于安全需要人对物质的肌理质感反应是敏锐的。这种反应形成的视觉经验,也是一个重要方面。

4. 色彩的通感

从心理学角度讲,凡是一种感觉能引起另一领域的感觉称之为"通感",人的生理感觉和心理感觉的转移过程除了一些复杂的因素之外还有许多共同的规律。人的多种感觉器官在对物质的认识和辨别过程是协同和协调相互依赖的运动过程,色彩又是许多物质都具有的视觉上的表面现象。色彩的感情是指不同色彩在不同对比状态下引起人的心理反应后产生的感情。这种能表现出心理效应的色彩通过不同明度、纯度的变化都会具有非常丰富的感情表达能力。

5. 胀缩感

造成膨胀与收缩的原因有多种,但主要在于色光本色。科学研究发现长波长的暖色影像似焦距不准确,因此在视网膜上所形成的影像模糊不清,暖色光的色光对眼睛成像的作用力强,从而视网膜接收这类色光时产生扩散性,造成成像的边缘出现模糊带,产生膨胀感;反之短波长的冷色影像就比较清晰,对比之下有收缩感。当几块色块并置在一起时色的胀缩感觉更强烈,这是一种错觉。如法国国旗是由红、白、蓝三色并置组成,原设计三色等大,但看起来总感觉不一般大,白的最宽、蓝的最窄,后来把三色的宽度比率调整为红:白:蓝=33:30:37

之后,才感觉三个色块面积等大。体态较胖者穿深色衣服以显得苗条,较瘦者穿浅色衣服变得丰满也是胀缩感的妙用。

色彩的膨胀、收缩感不仅与波长有关,而且还与明度有关。对不同色彩,人们的视觉感受也是不同的。色彩可以调节爱好,也可以重新"塑造"空间,使居室的某些缺陷在色彩的作用下得到修正。例如:要弥补房间狭长这一缺陷,不妨在两面短墙上用暖色,两面长墙用冷色,因为冷色具有向内移动感。另一种方法是至少一面短墙纸颜色要深于一堵长墙上的墙纸颜色,而且墙纸要呈鲜明的水平排列的图案。这样的处理将会产生将墙面向两边推移的效果,从而增加房间的视觉空间。

生活房间太小的空间里感觉欠佳,若改变这种状况,扩大视觉空间,采用以下方法可能会有效果:可满地铺设不太花哨的中性色地面,色彩不能太深,也不能太浅,墙面至少用两种比地面淡的色彩。墙顶用白色,而门框及窗框采用与墙面相同的色彩。铺满地砖的地面能扩大视觉空间,墙面用比地面淡的色彩,又有一种向外"移动"感。窗帘要用与墙面颜色相协调的色彩,而家具和装饰织物的色彩必须淡雅柔和。对比色强会使房间显得更小、缺乏整体感,这样的房间用各种淡色是最理想的。

现代家居住宅大多流行大厅小房,有些人会不习惯。实际上可用暖色来营造一间较为温馨惬意的居室,因为暖色有向外"移动"感,房间似乎更舒适;也可随意用色彩鲜艳的大图案窗帘及装饰织物。房间里铺上色暖、质地疏松的大地毯会增强其个性。墙面用各种桃红色、杏黄色与珊瑚色会显得温暖,并与木器、门、框架及窗户形成对比,以有效分割空间,营造一种温馨的气氛。居室的美化过程,其实在很大程度上是对色彩胀缩感的运用,是基于对色彩的理解的一种审美和创造的活动。

日积月累

拓展你的色彩心理关键词,将你的色彩心理关键词由"酸、甜、苦、辣"拓展到任何一种行为,对你身边的一切,使用关键词去限定它们并逐渐习惯始终用色彩去标注它们。

学习评价

通过本任务内容的学习,对自己的学习情况给出客观的评价,并给出弥补自己不足的打算。

优点:_____

缺点:_____

措施与行动:_____

任务三　意象色彩能力训练

（8学时）

学习目标

能力目标

根据心理学中"共感觉"或"通感"理论，人的感觉器官是相互联系、相互作用的整体，任何一种感觉器官受到刺激后，在引起感觉系统直接反应的同时，还会引起或诱发其他感觉系统的反应，这种现象也被称为第二感觉共鸣。本训练正是以这样的理论为依据，力图训练学生在听觉审美和视觉审美中建起沟通的桥梁。

知识目标

1. 了解色彩搭配的基本常识
2. 掌握色彩搭配的规律
3. 掌握创新思维的基本方法

任务分析

艺术的审美功能，无论以何种方式呈现给大家，都不是孤立存在的，往往都会伴随着知觉、意觉、联觉、通感等一系列心理反应活动。本训练选题原则，正是以"通感"这一理论作为依据，培养学生的试听审美能力在图形设计中的运用和表现，而这种能力正是从事艺术工作者所必备的一门艺术语言基本功。

任务概述

心理学的实验证明，视觉形象和音乐形象是可以相互转换的。色彩作为视觉认知的重要组成部分，也能和音乐相互沟通。当然，这种沟通和转换必须通过联想才能得以实现。如柔和优美的抒情曲，可以让人联想到和谐优雅的中浅色调。通过倾听不同节奏旋律、不同风格流派的音乐与不同的色调关系相对应起来，在审美感受上寻求音乐与艺术的沟通。

教学活动情景案例设计

步骤一　欣赏与感受阶段

在欣赏音乐之前，很重要的一项就是精心挑选不同风格的音乐，所挑选的乐曲风格一定要

明显,且每一首乐曲都不能雷同,或抒情浪漫,或激昂亢奋。总之,无论是音乐的体裁风格,还是节奏旋律,都要互不相同,这样才能有利于色彩的表达。乐曲选好后,便可以让学生欣赏了,欣赏时可以集体欣赏,也可以单独欣赏,关键是要体验音乐给人带来的审美感受。

步骤二 感悟、转换表达阶段

在听完一首乐曲后,马上将自己对乐曲的理解和感受,通过联想用一组色彩关系表达出自己的审美感受。

步骤三 作品整理完成阶段

作业规范与制作要求:

(1)色彩搭配能够准确地表达主题内容,引起观者共鸣。
(2)色彩关系能够准确地表达出音乐的风格,符合视觉美的形式法则。
(3)画面干净整洁、简洁大方。
(4)本训练的练习可以安排三至四张作业,选择四至五首不同风格、不同节奏旋律的音乐(如古典音乐、摇滚乐、爵士乐等),让学生分别欣赏,然后将自己对音乐的感受,用色彩表现出来。
(5)要求画在20cm×20cm或15cm×15cm的素描纸或白卡纸上。

在进行色彩的表达时,要注意以下几个问题:

(1)要运用色彩的生理和心理特征规律,充分表达对音乐的感受。
(2)在进行色彩表达时,不要运用具象的画面,而是运用抽象的图形加以表达。
(3)在进行色彩表达时,不要过于注重用什么样的方法和技巧,而是要注重体验心灵的感受和潜意识中的意念,最佳的境界是在一种不知不觉的状态下流露出来的,所以表达心理的审美感受是表达的关键。

步骤四 学生作品展示交流 师生评价

老师要求学生选出主题表达得当、色彩搭配合理的作品。

通过学生的作品展示与交流,使学生真切地感受到自己的优缺点和彼此之间的差异,进行自我评价,之后老师会根据学生存在的问题进行整体评价,并通过现场演示的方法让学生进行现场特定场景颜色搭配感受,提高学生色彩搭配使用能力、色彩审美感受能力。

必备知识

所谓音乐与色彩的统觉转换,就是通过倾听音乐,把对音乐听觉审美感受,用视觉的色彩表达出来。如图3-48～图3-51所示。

图 3-48　音乐会海报［瑞士］（皮埃尔·曼德尔）（1）　　3-49　音乐会海报［瑞士］（皮埃尔·曼德尔）（2）

图 3-50　　　　　　　　　　　　　　　　图 3-51

拓展活动

阶段一，观察与分析的训练：

仔细观察图 3-52、图 3-53、图 3-54，并说出其色彩传达给我们怎样的视觉心理感受。

图 3-52

图 3-53

图 3-54

阶段二,听一听,练一练:

听一段音乐,并试着给它配上合适的动作。

课后活动

阅读拾贝

色彩的听觉生理效应

高昂的声音也表现为浅色的高调、低沉的声音或许可以用深色的低调来表示。在色彩的运用中有许多名词来源于音乐的词汇,比如节奏、韵律,不同的高、中、低、长、中、短调的认定,正因为如此,色彩与听觉有着不可分割的关系。视听的完美是人们追求生活质量的一个重要方面。实验证明,不同的声音的确能用不同的色彩反映,比如红色为低音、橙色为中音、黄色为高音。总体上低音是暗色,高音是亮色。在器乐演奏中多种乐器所能表达的色彩个性也是十分明显的。尤其是不同的音乐,像交响乐、民乐、轻音乐、爵士乐、独奏、合奏等音乐形式和多种曲目都可以用不同色彩组合来表现,如抒情优美的音乐可以用对比较弱、比较柔和的色彩来表现,快速强烈的音乐可以用对比较强,纯度较高的色彩来表现。色彩给人带来的印象是极其丰富和变化无穷的,而一个人在不同心情、阅历和理解状态下感受更加丰富多彩(如图3-55、图3-56所示)。

图 3-55

图 3-56

日积月累

思考:你能说出什么颜色的音乐会给我们一种甜甜的感觉吗?

学习评价

通过本任务内容的学习,对自己的学习情况给出客观的评价,并给出弥补自己不足的打算。

优点:_____

缺点:_____

措施与行动:_____

任务四　图像色谱归纳与自选主题创意训练

（8学时）

学习目标

能力目标

1. 从复杂多变的图像色彩中，理性地分析、归纳、提取色彩，制作色谱，从中锻炼学生理性分析、总结归纳色彩的能力
2. 学会将提取的色谱进行自选主题的创意表达，从中锻炼学生创新思维和发散思维在色彩中应用的能力
3. 学生初步认识色彩的色调、色彩的对比和调和之间的关系

知识目标

1. 掌握以色彩写生到专业设计色彩表现的有效过渡方法
2. 学会运用科学的观察方法从千变万化的自然形态中总结、归纳、提取有用的色彩素材
3. 了解、认识色彩的色调、色彩的对比、色彩的调和的相关概念及应用

任务分析

许多从事与色彩有关工作的人都遇到过以下这些问题：在艺术创作、设计时不知该选用什么颜色，或者由于设计项目需要用到多种颜色，不知怎样搭配才能更好地体现设计意图；当设计需要反映某种具象的复杂色彩感觉时，不知该如何运用色彩。另外，习惯用色也是令人苦恼的现象。习惯用色，即指在不同的画面里总是出现与某种色相近似的颜色，自己虽能意识到，但又难以摆脱这种固定的用色模式。面对以上的困惑，我们可以用采集与重构的方式来解决，这正是本任务的选题原则。

任务概述

通过对图像中各色彩要素的分析，对色彩的组合、面积比例和空间位置等色彩关系进行视觉解读、理性归纳，使复杂暧昧的"彩"的信息变为清晰明确的"色"的图谱，并根据色的图谱完成自选主题创意表达，从中了解、认识色彩的色调、色彩的对比、色彩的调和的相关概念及应用。

作业要求：

根据收集的图片资料，对图片的色彩进行分析、归纳，提取出能反映色彩关系的几块典型色彩，再对这些色彩的面积比例进行分析，按色彩所占画面面积的大小排列，制成色谱。色谱中色块面积比例要与该色彩在画画中的面积比例关系基本一致。自选主题的创意表达色彩搭配和谐、美观，形式能够准确地传达出主题思想。

教学活动情景案例设计

步骤一 图片色彩的分析、归纳与制作

1. 图像收集选择

可通过图书、杂志等资料进行图像的图片收集和选择。我们可以选择两类图片资料来进行本训练的练习。一类为自然风光、花鸟鱼虫或时尚图片等;另一类为通过特殊摄影或计算机技术生成的图像资料,如通过显微摄影的植物细胞结构,金属、珠宝结构或太空摄影等图片。

2. 图像色彩分析、归纳

对选择的图片进行分析,归纳出能反映图像色彩关系的若干个典型色彩。

3. 色谱制作

按色彩在画面中所占的面积大小制成色谱。色谱中色块面积比例要与该色彩在画面中的面积比例关系相同,如图3-57~图3-64所示。

图 3-57

图 3-58

图 3-59

图 3-60

图 3-61

图 3-62

图 3-63　　　　　　　　　　　　图 3-64

4.展示、赏析、评价

通过学生的作品展示与交流,老师引导学生认识什么是色彩的色调、色彩的对比以及调和之间的关系是怎样的。

步骤 二　色彩提取与创意表达

1.提取颜色

从画面(图片或自己的服饰上)提取颜色,提取的颜色应与原图色调相一致,如图 3-65、图 3-66 所示。

图 3-65　　　　　　　　　　　　图 3-66

2.具体表达方式

(1)将提取的颜色绘制的白卡纸上。

(2)每格颜色尺寸不小于 $1cm^2$。

(3)提取颜色种类不小于三种不大于六种。

(4)至少提取四组以上的色彩搭配。

3. 配色的增值组合训练

将提取好的每组色彩进行加色延伸。在不改变整体色调的前提下,加入一色或两色,使色彩主题更为鲜明,保持色调统一,如图3-67所示。

图3-67

4. 自选主题色彩创意表达训练

选题范围:

(1)自我性格的主题概念色彩创意表达。

(2)幼儿园室外围墙色彩创意表达。

(3)为自己搭配一套合适的服装色彩创意表达,参见学习情境四中的图4-17～图4-19。

根据步骤三中的图3-67提取出来的自选主题色彩创意表达训练,如图3-68所示。

图3-68 自我性格表现

学习情景三 主题概念色彩艺术语言训练

图 3-69 海洋图片

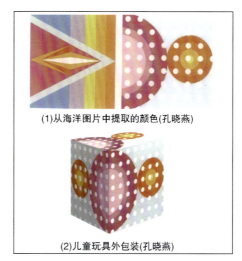

图 3-70 提取的颜色及其完成的作品

5.展示、赏析、评价

通过学生的作品展示与交流，老师引导学生认识色彩的色调、色彩的对比和调和之间的关系。

作业规范与制作要求：
（1）习作使用水粉颜料绘制在白卡纸上。
（2）完成后作业不小于 15cm×15cm。
（3）创作形式能够准确地表达出主题内容。
（4）画面干净整洁，色彩搭配和谐、美观、大方。

任务小结

通过对图像色谱归纳与自选主题创意练习、赏析与评价，学生对色彩的色调、色彩的对比和调和之间的关系有了一个初步的了解和认识，从中不但锻炼了学生分析、归纳、提取色彩的能力，同时锻炼了学生创新思维在色彩中应用、表现的能力。

必备知识

1.色彩的心理功能：色彩消费心理与色彩视觉生理效应

生理学家证实，人的身体机能和血液循环在不同的色光的照射下会发生变化。蓝光最弱，绿、橙、黄、红逐次增强。

（1）红色（red）。红色是热烈、冲动、强有力的色彩，它能使肌肉的机能和血液循环加快。由于红色容易引起注意，所以在各种媒体中也被广泛地利用，除了具有较佳效果之外，更被用来传达有活力、积极、热诚、温暖、前进等含义的企业形象与精神，另外红色也常用来作为警告、危险、禁止、防火等标示用色。人们在一些场合或物品上，看到红色标示时，常不必仔细看内容，便能了解警告危险之意，在工业安全用色中，红色即是警告、危险、禁止、防火的指定色。

红色可以刺激和兴奋神经系统，增加肾上腺素分泌和增强血液循环。但接触红色过多时，

会产生焦虑和身心受压的情绪，使易于疲劳者感到筋疲力尽。所以，在寝室或书房应避免使用过多的红色。心脑病患者一般是禁忌红色的。粉红是温柔的最佳诠释，这种红与白混合的色彩，非常明朗又亮丽，粉红色意味着"似水柔情"。实验证明，让发怒的人观看粉红色，情绪会很快冷静下来，因粉红色能使人的肾上腺激素分泌减少，从而使情绪趋于稳定。孤独症、精神压抑者不妨经常接触粉红色。

(2) 橙色(orange)。橙色是欢快、活泼的光辉色彩，是暖色系中最温暖的颜色，它使人联想到金色的秋天、丰硕的果实，是一种富足、快乐而幸福的颜色。橙色稍稍混入黑色或白色，会变成一种稳重、含蓄又明快的暖色，但混入较多的黑色，就成为一种烧焦的色；橙色中加入较多的白色会带来一种甜腻的感觉。

橙色可以产生活力，诱发食欲，有助于钙的吸收，利于恢复和保持健康，是暖色系中的代表色彩，同样也是代表健康的色彩，它含有成熟与幸福之意。

(3) 黄色(yellow)。黄的灿烂、辉煌，有着太阳般的光辉，象征着照亮黑暗的智慧之光。黄色有着金色的光芒，又象征着财富和权利，它是骄傲的色彩。在工业用色上，黄色常用来警告危险或提醒注意，如交通标志上的黄灯，工程用的大型机器，学生用雨衣、雨鞋等，都使用黄色。黄色在黑色和紫色的衬托下可以达到力量的无限扩大，淡淡的粉红色也可以像少女一样将黄色这骄傲的王子征服。黄色与绿色相配，显得很有朝气、有活力；黄色与蓝色相配，显得美丽、清新；淡黄色与深黄色相配显得最为高雅。

黄色是一种象征健康的颜色，它之所以显得健康明亮，也因为它是光谱中最易被吸收的颜色。黄色的双重功能表现为对健康者的情绪稳定、增进食欲的作用，对情绪压抑、悲观失望者会加重这种不良情绪。可刺激神经和消化系统，加强逻辑思维，金黄色是帝王与权力的象征。

(4) 绿色(green)。在商业设计中，绿色所传达的清爽、理想、希望、生长的意象，符合了服务业、卫生保健业的诉求，在工厂中为了避免操作时眼睛疲劳，许多工作的机械也是采用绿色，一般的医疗机构场所，也常采用绿色做空间色彩规划，即标示医疗用品。

绿色是一种让人感到稳重和舒适的色彩，具有镇静神经、降低眼压、解除眼疲劳、改善肌肉运动能力等作用，所以绿色很受人们欢迎。自然的绿色还对晕厥、疲劳、恶心与消极情绪有一定的作用。但长时间在绿色的环境中，易使人感到冷清，影响胃液的分泌，食欲减退。

(5) 蓝色(blue)。蓝色是博大的色彩，天空和大海辽阔的景色都呈蔚蓝色。蓝色是永恒的象征，它是最冷的色彩。纯净的蓝色表现出一种美丽、文静、理智、安详与洁净。由于蓝色沉稳的特性，具有理智、准确的意象，在商业设计中，强调科技、效率的商品或企业形象，大多选用蓝色当标准色、企业色，如电脑、汽车、影印机、摄影器材等。另外蓝色也代表忧郁，这是受了西方文化的影响，这个意象也运用在文学作品或感性诉求的商业设计中。

蓝色能调节体内平衡，在寝室使用蓝色，可消除紧张情绪，有助于减轻头痛、发热、晕厥失眠。蓝色的环境使人感到幽雅宁静，是一种令人产生遐想的色彩，是相当严肃的色彩。这种强烈的色彩，在某种程度上可隐藏其他色彩的不足，是一种搭配方便的颜色。蓝色具有调节神经、镇静安神的作用。蓝色的灯光在治疗失眠、降低血压和预防感冒中有明显作用。有人戴蓝色的眼镜旅行，可以减轻晕车、晕船的症状。蓝色对肺病和大肠病具有辅助治疗作用，但患者有神经衰弱、忧郁病的人不宜接触蓝色，否则会加重病情。

(6) 靛蓝色。靛蓝色可调和肌肉，能影响视觉、听觉和嗅觉，可减轻身体对疼痛的敏感作用。该色不适于装饰，但若用于布料，可使人产生安全感。

(7)紫色(purple)。由于具有强烈的女性化性格,在商业设计用色中,紫色也受到相当的限制,除了和女性有关的商品或企业形象之外,其他类的设计不常采用紫色为主色。

紫色对运动神经、淋巴系统和心脏系统有压抑作用,可维持体内钾的平衡,有促进安静和爱情及关心他人的感觉。

(8)黑色(black)。黑色具有高贵、稳重、科技的意象,许多科技产品的用色,如电视、跑车、摄影机、音响、仪器的色彩,大多采用黑色,在其他方面,黑色的庄严的意象,也常用在一些特殊场合的空间设计,生活用品和服饰设计大多利用黑色来塑造高贵的形象,也是一种永远流行的主要颜色,适合和许多色彩作搭配。

黑色高贵并可隐藏缺陷,是最佳的底色和配色,它适合与白色、金色搭配,起到强调的作用,使白色、金色更为耀眼。黑色具有清热、镇静、安定的作用。对激动、烦躁、失眠、惊恐的患者接触黑色时起恢复安定的作用,但情绪低落者不宜接触黑色。

(9)白色(white)。白色具有高级、科技的意象,通常需和其他色彩搭配使用,纯白色会带给人寒冷、严峻的感觉,所以在使用白色时,都会加入一些其他的色彩,如象牙白、米白、乳白、苹果白,在生活用品、服饰用品上,白色是永远流行的主色,可以和任何颜色作搭配。

白色会反射全部的光线,具有洁净和膨胀感,所以在居室布置时,如空间较小时,可以白色为主,使空间增加宽敞感。白色对易动怒的人可起调节作用,这样有助于保持血压正常,但对于患孤独症、精神忧郁症的患者则不宜让其在白色环境中久住。

(10)褐色(brown)。褐色通常用来表现原始材料的质感,如麻、木材、竹片、软木等,或用来传达某些饮品原料的色泽即味感,如咖啡、茶、麦类等,或强调格调古典优雅的企业或商品形象。

(11)灰色。灰色是一种极为随和的色彩,具有与任何颜色搭配的多样性。所以在色彩搭配不合适时,可以用灰色来调和,灰色是中间色的代表。

灰色具有柔和、高雅的意象,而且属于中间性格,男女皆能接受,所以灰色也是永远流行的主要颜色。许多高科技产品,尤其是和金属材料有关的,几乎都采用灰色来传达高级、科技的形象,使用灰色时,大多利用不同的层次变化组合或搭配其他色彩,才不会过于单一、沉闷而有呆板、僵硬的感觉。

2.感悟色彩

基于上面对色彩心理功能的讲解,下面分别从中国绘画(见图3-71)、民间色彩(见图3-72)、西方绘画(见图3-73)、自然色彩(见图3-74,图3-75,图3-76)学习感悟色彩的魅力。

图3-71 中国绘画色彩(敦煌色)

图3-72 民间色彩

图3-73 西方绘画色彩

图3-74 自然色彩(1)

图3-75 自然色彩(2)

图3-76 自然色彩(2)

拓展活动

认真分析解读下面作品,见图3-77～图3-83,你能说出他们分别属于什么色调,给我们一种怎样的视觉心理感受吗?

图 3-77　show us your type 的城市柏林字体海报　　　3-78　芝加哥国际海报设计双年展海报

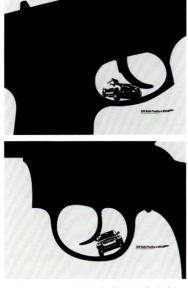

图 3-79　EVO 防弹越野车海报　　　图 3-80

图 3-81　第五弹主题：HIVAIDS 艾滋　　　　图 3-82

　　　　（1）　　　　　　　　　　　　　　（2）

图 3-83　Hexagonall 的电影海报作品

课后活动

阅读拾贝

色彩的层次

　　色彩的层次在构图中表现为色彩的进退关系。它反映的是色彩前后对比的空间秩序,如图 3-84 所示的色彩的层次是通过对比来实现的,没有对比,就没有层次。在色彩的对比中,明度起着关键的作用。凡是暖色、纯色、亮色、大面积色一般有前进感;冷色、含灰色、暗色、小面积色一般有后退感。在色彩构图中,巧妙运用色彩对比规律,可产生丰富的色彩层次。装饰色彩

的层次和写生色彩的层次不是同一概念。装饰色彩的层次以情感为出发点,追求画面二维空间的色彩进退秩序;写生色彩的层次则是以自然空间为基础,在平面中表现立体三维空间的色彩深度。

图 3-84

日积月累

找一幅有代表性的设计创意作品或产品外包装,分析它的色彩是由什么色调构成,给我们一种怎样的视觉心理体会,其色彩传达是否准确扣题,符合人的视觉审美心理。

学习评价

通过本任务内容的学习,对自己的学习情况给出客观的评价,并给出弥补自己不足的打算。

优点:＿＿＿＿＿＿＿＿＿＿＿＿＿＿＿＿＿＿＿＿＿＿＿＿＿＿＿＿＿＿＿
缺点:＿＿＿＿＿＿＿＿＿＿＿＿＿＿＿＿＿＿＿＿＿＿＿＿＿＿＿＿＿＿＿
措施与行动:＿＿＿＿＿＿＿＿＿＿＿＿＿＿＿＿＿＿＿＿＿＿＿＿＿＿＿

任务五　色调的构成训练

（8 学时）

学习目标

能力目标
1. 锻炼学生敏锐的色调视觉心理感受能力
2. 培养学生学会使用色调的运用和表现能力

知识目标
　　1.掌握暖色调、冷色调、补色调、灰色调的搭配和表达方法
　　2.仔细体会和感受各种色调的视觉心理感受

任务分析

　　本训练选题原则,是以打开学生思维方式入手,侧重培养学生的想象力、创造力及创新思维在色彩中运用的能力。在教学情境设计上,选用了物象观察训练法、联想思维训练法、特定场景色彩艺术语言观察与表现训练法、α波音乐诱导法及色彩感知觉能力训练,通过以上方法的训练,开发学生大脑潜能,唤起学生心灵深处的情感表现能力。

任务概述

　　通过色彩的色调构成练习,使学生能够准确地把握不同种色调的视觉心理感受及具体表现手法,以便对今后的色彩在设计中的运用更加得心应手。

教学活动情景案例设计

步骤 一 暖色调的构成练习

　　以色轮表中暖色系为主进行运用和设计,从而形成不同风格的暖色色调,设计时,还应注意色彩间的主次、明度、纯度等关系的穿插变化,参看图3-85～图3-90。

图3-85

图3-86

图 3-87

图 3-88

图 3-89

图 3-90

步骤 二　冷色调的构成练习

以冷色系为主进行运用和设计,形成风格各异的冷色调,如蓝绿色调、紫蓝色调等,还应穿插适当的暖色,以求色调的变化更加丰富,参见图 3-91～图 3-98。

图 3-91

图 3-92

图 3-93

图 3-94

图 3-95

图 3-96 南方航空公司·穿针引线篇

图 3-97 南方航空公司·精美刺绣篇

图 3-98 南方航空公司·心形线球篇

步骤 三 补色调的构成练习

运用不同的补色色组进行练习,在进行明度、纯度上的调节和变化的同时,也应采取黑、白、灰等中性色进行搭配使用,但主要色调仍应以补色系为主,有意识地加强对补色关系的认识和掌握,参见图 3-99～图 3-104。

图 3-99

图 3-100

图 3-101 达利作品

图 3-102 达利作品

图 3-103 马蒂斯作品

图 3-104 梵高作品

步骤 四 灰色调的构成练习

从主观认识出发,将各种色彩降低纯度后再进行运用和设计,使画面色调尽量趋于沉静、典雅。冷暖色调应有所倾向,更应注意明度的层次变化,参见图 3-105～图 3-110。

图 3-105

图 3-106

图 3-107

图 3-108

图 3-109

图 3-110

步骤 五 色调的综合构成练习

选题范围：恬静、呐喊、葡萄树下、遥望那片土地、红色旅游等。

根据选题确定合适色调,要求色调能够充分表达主题情境。

作业制作规范与要求:

(1)画面干净整洁、色彩搭配和谐、美观大方。

(2)分别完成暖色调、冷色调、补色调、灰色调色彩构成作品各一张。

(3)要求画在15cm×15cm的白卡纸或素描纸上。

(4)创作形式能够准确地表达出主题内容。

任务小结

通过色彩的色调构成练习、赏析与评价,不但使学生能够准确地把握不同色调的视觉心理感受及具体表现手法,而且锻炼了学生敏锐的色彩情感感受能力,同时锻炼了学生创新思维和发散思维在色彩中的运用、表现能力,为今后的工作实践打下良好的基础。

必备知识

色调关系调和

配色形成的气氛或总的倾向可以分成淡色调、浓色调、亮色调、暗色调、鲜色调、含灰色调、冷色调、暖色调、黄色调、红色调等。在多色配色中掌握各色的倾向性,按照明确的主色调进行配色是调和的一种有效方法。有些作品色彩很多,杂乱无章,使人眼花缭乱,这是没有主色调的缘故。构成主色调的方法有两种:一是各色中都混入有同一种色相色彩,如混入红、橙、黄等色,构成暖调或混入青、蓝、紫构成冷调;二是各色中混入无彩色的黑、白、灰,构成暗调、明调、含灰调。由于各色彩之间中混入了同一种色素,使色彩之间发生了内在的联系,增加了共性,因而易于调和。

拓展活动

认真分析解读下面设计作品,见图3-111~图3-114,并说出他们是什么色调,给我们一种怎样的视觉心理感受。

图3-111

图3-112

图 3-113

图 3-114

课后活动

阅读拾贝

面积对比

色彩的面积对比是指各种色块在构图中所占据的比例关系,一般来说一幅作品中,大面积的色彩对基本色调起着重要的作用。面积对比与色彩本身的属性并没有直接关系,但对色彩效果的作用非常大。同一种色彩,面积小易见度低,面积太小则色彩会被底色同化而难以发现。面积大的色块易见度高,容易有刺激感;大片红色会使人难以忍受,大片的黑色会使人发闷,大片的白色会使人感到空虚。面积的形成可以是单色相的,也可以是由几个邻近色组成的冷色面积或暖色面积。在进行色彩构图时,为了调整关系,除改变各种色彩的色相与纯度外,合理地安排各种色彩所占据的面积也是一种重要的方法。

当两种以上的颜色处于同一色彩构图时,相互间的面积比例如何协调,是一个早已为色彩学家所重视的问题,即色量平衡的问题。严格地说,有三个因素决定一个色彩的力量,即纯度、明度和面积。明度高、纯度高、面积大的色彩力量是强的。当两种对立的纯色并置在一起的时候,要想使双方具有平衡的色量,则应使它们的明度、纯度和面积比例恰当。这种色量的平衡是由人的视觉生理需求决定的。

野兽派画家马蒂斯在为静物所设计的图稿中,详尽地标明了各色块的位置和面积。歌德曾对色彩的力量(视觉强度)和面积关系做过深入的研究,他发现明度高的色彩感强,如黄色比紫色强三倍,也就是一个单位的黄和三个单位的紫色在色彩视觉上才能取得平衡。歌德为此专门画出圆形图例,并确定色彩强度和色块的面积比例为黄:橙:红:紫:蓝:绿=3:4:6:9:8:6。因此,我们还可以认为面积对比确切地说就是一种比例的对比,由于正确的比例使两种色相互相加强,可以创造出非常生动和奇特的色彩表现效果,如图 3-115~图 3-119 所示。

学习情景三 主题概念色彩艺术语言训练

图 3-115　　　　　　　　　　　图 3-116

图 3-117　　　　　　　　　　　图 3-118

图 3-119

日积月累

找一幅有代表性的设计创意作品或产品外包装,分析它的色彩是由什么色调构成的,给我们一种怎样的视觉心理感受?其色彩传达是否准确扣题,是否符合人的视觉审美心理?

学习评价

通过本任务内容的学习,对自己的学习情况给出客观的评价,并给出弥补自己不足的打算。

优点:＿＿＿＿＿＿＿＿＿＿＿＿＿＿＿＿＿＿＿＿＿＿＿＿＿＿＿＿＿＿＿＿＿＿＿＿＿

缺点:＿＿＿＿＿＿＿＿＿＿＿＿＿＿＿＿＿＿＿＿＿＿＿＿＿＿＿＿＿＿＿＿＿＿＿＿＿

措施与行动:＿＿＿＿＿＿＿＿＿＿＿＿＿＿＿＿＿＿＿＿＿＿＿＿＿＿＿＿＿＿＿＿＿

任务六　"红色旅游,精神洗礼"创意色彩构成训练

(4学时)

学习目标

能力目标

1. 锻炼学生综合利用各种创意视觉元素,灵活地进行对主题的创意表现,表达自己内心的灵感中所出现的造型形态

2. 开拓学生思路、启迪设计构思

知识目标

1. 学会综合地利用色彩构成方式表达主题概念

2. 学会创新思维方式在色彩中运用的能力

任务分析

本训练选题原则,是以打开学生思维方式入手,侧重培养学生掌握想象力、创造力及创新思维能力在设计中的综合运用。在教学情境设计上,选用了物象观察训练法、联想思维训练法、特定场景色彩艺术语言观察与表现训练法、α波音乐诱导法及色彩感知觉能力训练,通过以上方法的训练,开发学生大脑潜能,唤起学生心灵深处的情感表现能力。

任务概述

通过"红色旅游,精神洗礼"创意色彩构成训练,一方面使学生能够准确地把握不同种色彩对主题概念的表现方法,从中深刻地体会不同的色彩给我们的视觉心理感受是不一样的,以便对今后的色彩运用更加得心应手;另一方面对前后知识体系起到一个融会贯通的作用。

教学活动情景案例设计

步骤 一 感受创意

通过对图3-120～图3-129的赏析，老师引导学生，让学生充分感受到，从逻辑思维到形象思维，再到灵感思维之间的微妙变化，感觉到创意就在我们身边。同时老师适时地引导学生联想和想象，拓宽学生思路，开发学生的潜在创新思维能力。

图3-120

图3-121

图3-122

图3-123

图 3－124

图 3－125

图 3－126

图 3－127

图 3－128

图 3－129

步骤 二 交流思想 各抒己见

老师让学生说出每张图片给自己的视觉心理感受及颜色的运用方法。

步骤 三 开发大脑潜能 引爆灵感

学生独立完成"红色旅游,精神洗礼"主题色彩命题创意表现训练。

作业规范与制作要求：

构思新颖独特、发人深省,符合视觉美的形式法则,画面干净整洁、简洁大方、图文并茂,设计的形式能够充分传达主题内容;作品在 15cm×15cm 的素描纸或白卡纸上完成。

任务小结

通过自选主题创意色彩构成训练,打开学生的思维方式,锻炼学生创新思维和发散思维在色彩中综合应用、表现的能力;提高学生的审美综合素质能力,为今后的工作打下了良好的基础。

必备知识

1. 色彩对比

色彩的对比是指两个或两个以上的色彩在人的视觉领域中产生相互比较的对比关系。色彩对比的状态,在我们生活中无处不有,我们看到的色彩从理论上讲都是处于对比之中的,即使是同一块色彩,由于光线的强弱、距离人的视线的远近等原因,都会产生差异。色彩对比有多种类别,从色彩性质来划分,对比的种类有色相对比、纯度对比、明度对比;从色彩的形象来划分,对比的种类有形状对比、面积对比、位置对比、虚实对比、肌理对比;从色彩的心理与生理效应来划分,对比的种类有冷暖对比、轻重对比、动静对比、胀缩对比、进退对比、新旧对比;从对比色数来划分,对比的种类有双色对比、三色对比、多色对比、色组对比、色调对比;另外还有同时对比、连续对比等。

(1)色相对比。色相对比是由色相间的差别造成的对比。不同色相通过对比会产生十分丰富的差异现象,也会产生各种强弱不同的色相对比。色相的差别虽是由可见光的长短差别形成的,但不能完全根据波长的差别来确定色相的差别和色相的对比程度。因为红色光与紫色光的波长差虽然最大,并处于可见光两极,都接近不可见光的波长,但从视觉感觉的角度分析,它们在色相上是接近的,色相环反映了这一规律。因此在研究色相差时,不能依靠可见光谱,而应借助于色相环。色相对比关系的强弱,可以用色相在色相环上的距离与角度来表示。以 24 色相环为例,任选一色作为基色,则可把色相对比分成邻近色、类似色、中差色、对比色与互补色等多种类别(见图 3-130～图 3-131)。

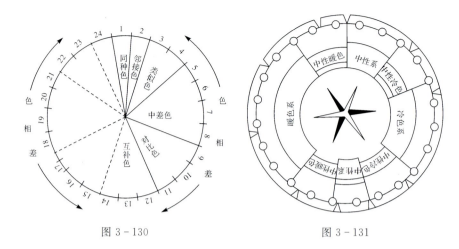

图 3-130　　　　　　　　图 3-131

①邻近色，又称为同类色，在色相环上是与基色相接之色。从色相环上可以看出，邻近色之间在色相上差别很小，是最微弱的色相对比。如以邻近色作配合就会感觉单调，必须借助明度、纯度对比的变化来弥补色相感的不足。

②类似色，在 24 色相环上指间隔 15°～16°，相差 2～3 色的色。如红与橙、橙与黄、黄与绿、绿与蓝、蓝与紫、紫与红等。类似色比邻近色的对比效果要明显些，类似色相之间含有共同的色素，它既保持了邻近色的单纯、统一、柔和，又具有耐看、明确的优点。但要在明度或纯度上求变化，不然亦会流于单调，还可以用小块对比色或灰色作点缀以增加变化与生气。如以蓝色为主色，绿为类似对比色，再加进小面积的黄色或橙黄色，或者以冷灰色用小块对比，就会觉得比较生动而丰富。这种方法也适合于邻近色对比。

③中差色，在 24 色相环上指间隔 60°～120°，相差 4～7 色的色。如红与黄、红与蓝、蓝与绿。它的对比效果间于类似色与对比色之间，因色相间差异比较明确，色彩的对比效果就比较明快。但有两色如红色与蓝色之间明度差很小，相配时就需在明度、纯度和面积等方面加以调整，不然亦会产生沉闷的感觉。

④对比色，在 24 色相环上指间隔 120°～170°，相差 7～11 色的色。色彩对比效果鲜明、强烈，具有饱和、华丽、欢乐、活跃的感情特点，容易使人兴奋、激动，但也易产生不协调感。

⑤互补色，是色相环中处于 180°的两色。补色对比是色相对比中最强的一种对比，使色彩对比达到最大的鲜明度。从三原色看，补色关系是一种原色与其余两种原色产生的间色的对比关系，一般来说只有三对，即红与绿、黄与紫、蓝与橙。互补色相配，能使色彩对比产生强烈的刺激作用，对人的视觉具有最强的吸引力并获得满足。歌德在《色彩论》中说的"当眼睛看到一种色彩时，便会立即行动起来，它的本性就是必然地和无意识地立即产生另一种色彩，这种色彩同原来看到的那种色彩一起完成色轮的总和"指的就是补色关系。伊顿则在《色彩艺术》中进一步阐明："互补色的规则是色彩和谐布局的基础，因为遵守这种规则便会在视觉中建立精确的平衡。"补色对比强烈可以用来改变单调平淡的色彩效果，但是处理不当极易造成杂乱、刺激、生硬等弊病。

根据色相差异的不同程度和表现特征，我们可以把色相分成色相的弱、中、强三种不同的对比类别（见图 3-132～图 3-134）。

图3-132 强　　　　　　　图3-133 中　　　　　　　图3-134 弱

① 色相弱对比。在同种色相、邻近色相和类似色相的色环关系范围内，由于这些色相关系之间单纯、相似、和谐的色相关系，色相之间的对比较弱，具备了较好的调和感，因此一些品位高雅、温和的表现往往采用色相弱对比的方法（见图3-135～图3-137）。

图3-135　　　　　　　　　　3-136　田中一光作品展海报

图3-137　亨利·摩尔雕塑作品海报

②色相中对比。色环中间隔距离小于90°的色相对比称为中差对比,即色相中对比。虽然这样的对比关系已有较明显的差异,但物理性质上光的波长还是比较接近,所以色相关系也较融洽。在色彩构成中的表现既温和又略有排斥,处于中性状态。中差色相对比是比较稳定的一种方法,容易形成较为和谐的色调,给人以轻松、文雅和较醒目的视觉效果,在设计中运用的比较多(见图3-138)。

图3-138

③色相强对比。色相强对比关系在色相环中处于180°的互补关系的位置。由于距离最远,对比效果也最强烈。除此之外,色环中的红、黄、青三原色与橙、绿、紫三间色之间产生的对比关系,也可属于色相强对比范围,条件是色相之间的个性差异明显。由于色相强对比视觉冲击强,有其华丽和兴奋的感情特点,在广告设计和一些商品的包装中运用较多,但运用不当也会产生类似恶俗、不协调、刺眼无美感的消极结果,如图3-139所示。通过一定的方法调整和组织画面秩序是行之有效的手段,如图3-140、图3-141所示。人们喜爱色彩,往往是喜爱有一定纯度的色相。不同程度的色相对比,有利于人们识别不同程度的色相差异,也可满足人们对色相感的不同要求。各种色相对比都有其特定的色彩效果,色相对比是诸种色彩对比中最富魅力的。

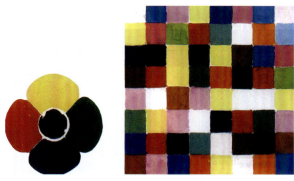

图3-139

综观我国历史上的传统色彩调配形式,运用色相对比是最常见而巧妙的方法之一。如敦煌壁画和永乐宫壁画,都采用了色相对比并取得了饱满的色彩和视觉心理效果。在建筑、织绣图案、民间年画和其他艺术品的配色中,更是积累了使用高纯度的色相对比的经验。

图 3-140　纽约艺术指导俱乐部第三届作品展（保罗·兰德）

图 3-141　儿童读物插图（保罗·兰德）

（2）明度对比。明度对比是指因明度形成差异而产生的对比关系，即色彩间深浅程度的对比，也就是我们常指的黑白灰关系。

明度对比是色彩现象中重要的因素之一，色彩的层次与空间的关系主要依靠色彩的明度对比来表现。抑制明度差有利于颜色之间的同时对比效果，强化明度对比等于在一定程度上减弱了纯度对比的效果。视觉对明度对比的注意力十分敏锐，而较强明度对比会在一定程度上分散对颜色的感受力。在绘画表现中，利用含蓄的明度关系可以将色彩引入一个深度的奇妙境界中，使画面的形态处于一种朦胧的气氛中，颜色却散发出光彩，使作品充满神秘感。如图 3-142 在杂志封面的色彩运用中，尤其需要掌握恰当的明度对比，才可以使不同颜色的线条、形态和整体的色彩融为一体。

（3）纯度对比。纯度对比是指色彩间含有标准色成分多少的对比，即色彩间鲜艳程度的对比。纯度对比既可以体现在单一色相不同纯度的对比

图 3-142　《心理学》杂志封面（索·贝斯）

中，也可以体现在不同色相、不同纯度的对比中。纯红与纯绿相比，红色的纯度更高；纯黄和纯绿相比，黄色的纯度更高。色彩可以由四种方法降低其纯度：

①加白。纯色中混合白色，可以减低纯度、提高明度。同时各种色混合白色以后会产生色相偏差，如曙红加白，得出的带蓝味（蓝紫味）的浅红，色性变冷；白色混入黄色，会使黄色迅速淡化，变得极其柔和、失去光辉；紫色、红色、蓝色在混入不同量的白色之后，会得到不同层次的

淡紫色、粉红色和淡蓝色。这些颜色虽然经淡化，可仍较清晰，也很透明。

②加黑。纯色混合黑色既降低了纯度，又降低了明度。各种颜色加黑后，会失去原有的光亮感，而变得沉着、幽暗。如黄色混入黑色，便使这种鲜艳的颜色变成非常混浊的灰绿色。

③加灰。纯色混入灰色，会使颜色变得深厚、含蓄。相同明度的灰色与纯色混合，可得到相同明度不同纯度的含灰色，具有柔和、软弱的特点。如夺目抢眼的纯黄色，只要稍微加入一点灰色，立即就会失去原有耀眼的光辉，转变为一种不透明的、毫无生气的黄绿色味，而且明显会使色性变冷。

④加互补色。纯度可以用相应的补色掺淡。纯色混合补色，相当于混合无色系的，因为一定比例的互补色混合产生灰，如黄色加紫色可以得到不同的灰黄。如果互补色相混合再用白色淡化，可以得到各种微妙的灰色。

在改变一个颜色的纯度过程中，无论加白、加灰、加黑，还是加互补色，都会不同程度地使该色的色相及冷暖发生变化。一般冷色有些变暖，暖色有些变冷。由于纯度倾向和纯度对比程度的不同，这些色彩的视觉作用与感情影响各有特点。纯度对比的强弱是以纯性灰色的距离或等级差异决定的。纯度对比，看似含蓄，但表现力却较丰富，如图3－143、图3－144所示。纯度对比又分为以下三种：

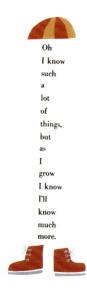

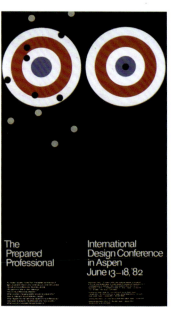

图3－143　儿童读物插图（保罗·兰德）　　图3－144　ASPEN国际平面设计展海报（保罗·兰德）

①纯度强对比。位于纯度色阶两端的饱和色（或近似饱和色）与中性灰色（或近似中性灰色）相比较，产生纯度强对比，即纯度差很大的对比，如高纯色或纯色与无彩色系黑白灰的对比。纯度强对比的色彩效果明确、肯定。在对比中饱和色显得更加鲜明，若饱和色包围灰色，可使灰色在视觉补偿的作用下明显地倾向于该色的补色。例如，被橙色刺激的灰色，会明显呈蓝味。

②纯度中对比。纯度中对比是指饱和色与含灰色的对比,含灰色与无彩色系黑白灰的对比。

③纯度弱对比。纯度弱对比是指纯度比较接近的色彩对比。如亮红与纯红、亮红与纯蓝等配色。纯度弱对比是一种非常单一的、有微弱变化的色彩对比。纯色明确、艳丽,容易引起视觉的兴奋,色彩的心理效应明显;含灰色等中纯度基调丰满、柔和、沉静,能使视觉持久含蓄;低纯度基调单调耐看,容易使人产生联想。在同色相等明度条件下的纯度对比,其特点是柔和、细腻、微妙,越是纯度差小,这种特点愈强。单一纯度对比表现的形象比较模糊。纯度对比还能增强用色的鲜艳感,即增强色相的明确感,纯度对比较强。纯度对比过强时,会出现生硬、杂乱、刺激、眩目等感觉。纯度对比不当,则会造成粉、脏、灰、黑、闷、火、单调、软弱、含混等问题。利用纯度变化可以造成数不清的中间灰色,这些色彩在配色实践中有很重要的作用,因为是带有色彩倾向的灰色,有柔和而悦目的视觉效果。如果用色过于强烈而刺目,就可以用低纯度的灰色来起调和作用。

(4)冷暖对比。冷暖本来是人皮肤对外界温度高低的条件感应,色彩的冷暖感觉主要来自人的生理与心理感受。人的生活印象的积累(包括直接与间接的)使人的触觉、视觉及心理活动之间具有一种特殊的常常是下意识的联系。比如,暖色系联想到暖和、炎热、火焰,冷色系联想到冬天、夜空、大海,就有凉爽的感觉。

在色环中,冷色系一般是指蓝绿色、蓝色、蓝紫色,暖色系为红、橙、黄色,中性微暖色为黄绿色、红紫色。然而,当基本色彩(色相)稍微偏离的时候,色彩的温暖感觉就会发生变化。例如:绿色是中性的,当偏离蓝时就变为蓝绿色产生冷的感觉,偏离黄时变成橄榄绿或黄绿色时产生暖味。红色在偏离蓝时变成紫红,虽然处于红色系,但与红相比还是带有冷味。玫瑰红比大红冷,而大红又比朱红冷。蓝色系中,蓝紫比钴蓝暖,钴蓝又比湖蓝暖。在无彩系中,白色偏冷,黑色偏暖,因为黑色吸收所有色光,包括暖色光;灰色为中性,当它与纯度较暖的色放在一起时,就会有冷的感觉,如灰色比蓝色更偏暖,比橙色更偏冷。无论是冷色还是暖色,只要加白后就有冷感,加黑后就有暖感,由此可见,色彩的冷与暖是相对而言的。另外,光与影的关系也会产生视觉上的冷暖现象,比如黄色光源下,亮部偏暖,暗部偏冷。人们对蓝绿色和红橙色的冷暖感觉大约相差3~5度,在这方面科学家们已做过大量的、有效的实验加以证实。可见冷暖的提法,不但来源于色光的物理特性,更大量地来源于人们对色光的印象和心理联想,如图3-142所示。

2. 色彩调和

"调和"一词源自希腊语,是希腊时期主要的美的形式原理。各种色彩对比的结果都要归结为调和,色彩的调和不仅仅是配置色彩的手段或过程,而且是取得色彩美的基础或前提。色彩调和的意义在于:使有明显差别的色彩构成和谐而统一的整体,使之能自由地组织、构成符合目的性的美的色彩关系。

(1)色彩调和的基础。色彩的调和是一种内在的要求与必然的结果。首先,是自然色彩的协调统一因素对视觉艺术色彩的启迪与要求。由于人生活在自然中,来自自然色调的配合和连续性,就成为人视觉色彩的习惯性,这种先入为主的色彩印象成为一种审美经验。自然界景物的明暗、光影、强弱、冷暖、灰艳、色调等色彩的变化和相互关系都有一定"自然秩序",这种秩序成为一种十分协调的自然规律,人们都会自觉或不自觉地用自然界的色彩秩序去判断艺术

色彩的优劣。因此,色彩的调和是一种色彩的秩序,如色立体的色相、明度、纯度的系列是按照一定秩序排列的,在色立体中任何直线、圆、椭圆、螺旋形等,凡是有秩序的方向,所选择的配色都是调和的。

色彩调和是人的视觉生理与心理的正常适应需求。在视觉上,既不过分刺激又不过分统一的配色才是调和的。过分刺激的配色容易使人视觉疲劳、精神紧张、烦躁不安;过分统一的配色效果类似、模糊,容易变成单色相的素描,同样使人视觉疲劳、不满足、乏味、无兴趣。因此,变化与统一的配色基本法则应在变化里求统一,统一里求变化,各种色彩相辅相成才能够求得配色美。

色彩调和是出于人的视觉的一种本能与自然力量。从色彩视觉的生理角度上讲,互补色的配合是调和的,因为人在看某色时总是欲求与此相对应的补色来取得生理平衡,如图3-145所示,伊顿说:"眼睛对任何一种特征的色彩同样要求它的相对补色,如果这种补色还没有出现,那么眼睛会自动地产生出来,正是靠这个事实的论证,色彩和谐的基本原则中才包含了互补色的规律"。

(2)色彩调和的方法。对比与调和是互为依存的、矛盾的两个方面,减弱对比就能出现调和的效果。因此,实际上讲了对比就等于同时讲了调和,在阐述各种对比的同时也说了一些防止或挽回对比过分的方法,用的是对比手法,得到的却是调和的效果。除此以外,还有专门阐述调和的理论,以及直接用以产生调和效果的方法。

图3-145 Flying Mouse 365 T恤绘画设计
——互补色调和

①伊顿的色彩调和理论。伊顿认为:"理想的色彩和谐就是用选择正确对偶的方法来显示其最强效果"。因此他以色环与色立体为基础,研究出了一系列的调和法则。

A.二色调和。凡是在色相环中构成等边三角形或等腰三角形的三个色是调和的色组,也可将这些等边或等腰三角形想象为色立体的三个点。如果自由转动三角形,可找到无限个三色调和色组。

B.四色调和。凡是在色相环中构成正方形或长方形的四个色是调和的色组。如果采用梯形或不规则的四边形,可以获得更多变化调和的色组。

C.五个以上的调和。凡是在色相环中构成五角形、六角形、八角形的五个、六个、八个色是调和的色组。

②色彩三要素调和方法。色彩三要素是产生对比的主要因素,因此,也就成为得到调和的主要因素。

A.色相调和。

a.无彩色系调和。只存在明度差的无彩色系的色相之间没有色相差,其配色最易调和。

但是必须注意各色之间的明度变化,变化太小含糊不清,太大又生硬刺激,一般采用"小间隔"的方法,即在色立体的灰色轴上取1、3、5、7、9或是1、4、7、10,也就是间隔二至三档,以形成既有差别又不太生硬的效果。

b.无彩色与有彩色调和。任何无彩色与有彩色相配都调和,如果变化明度与强度,则能取得非常明快的调和。

c.有彩色相调和。邻近色相调和是极其相似含混的,不易取得视觉上的协调,常采用变化纯度与明度的方法来增加调和感。类似色相调和较邻近色调和有一定的变化,有丰富、统一调和的印象,但是色相的类似也容易造成单调,亦需要明度、纯度,才能形成生动的效果。

对比色调因为色相差大,必须要增加纯度与明度的共性,以色调的一致性促进调和。补色色相调和色相差最大,调和的方法与对比色类似,不过有时由于补色色相配合对比过分强烈,会造成色界不清,引起闪烁,产生分离,只有降低色的纯度,才能增加调和感。

B.明度调和。

a.同一明度调和。同一明度的配色容易调和,同一明度同一色相相配,要求变化纯度;同一明度同一纯度的配色,要求变化色相;同一明度同一色相、不同纯度的配色既调和又有变化。

b.邻近明度调和。邻近明度的配色具有统一的调和感,但也必须变化色相和纯度以适应适当的增加对比。

c.类似明度调和。类似明度的配色比较含蓄、柔和,通常以色相和明度变化来求其调和。

d.对比明度调和。对比明度的配色比较明快,但较难统一,一般是增强色相与纯度的共性来达到调和。

e.强对比明度调和。明度对比强烈的配色非常明显,但过于生硬,要运用色相与纯度的同一性来调和。

C.纯度调和。

a.同一纯度调和。同一纯度的配色容易调和。同一纯度不同色相的配色,同一纯度、同一色相不同明度的配色,同一纯度不同色相、不同明度的配色都能取得调和。要注意的是同一纯度调和要注意变化色相与明度。

b.类似纯度调和。同邻近纯度调和类似。

c.对比纯度调和。对比纯度调和的配色可以运用色相的同一、明度的同一来增加调和感。

在色彩构成的色相、明度、纯度三个因素中,凡是有两个因素同一就可得到调和。凡是一个因素同一,而其他两个因素有不同程度的变化,则可得到有一定变化的调和。如三个因素都缺少共性,是很难取得调和的。

③色调关系调和。配色形成的气氛或总的倾向可以分成淡色调、浓色调、亮色调、暗色调、鲜色调、含灰色调、冷色调、暖色调、黄色调、红色调等。在多色配色中掌握各色的倾向性,按照明确的主色调进行配色是调和的一种有效方法。有些作品色彩很多,杂乱无章,使人眼花缭乱,这是没有主色调的缘故。构成主色调,方法有两种:一是各色中都混入有同一种色相色彩,如混入红、橙、黄等色构成暖调或混入青、蓝、紫构成冷调;二是各色中混入无彩色的黑、白、灰,构成暗调、明调、含灰调。由于各色彩之间中混入了同一种色素,使色彩之间发生了内在的联系,增加了共性,因而易于调和,如图3-146、图3-147所示。

图 3-146　　　　　　　　　　　　　图 3-147

④色彩构图关系的调和。

A. 渐变调和。渐变调和是各色在构图中采用色相、明度级差递增、递减渐变构成,都能取得调和,由于各色按照一定的秩序有规律变化,又称为秩序调和。渐变调和有明暗渐变、色相渐变、灰艳色渐变、互相混合渐变、空间混合渐变。

B. 隔离调和。隔离调和是利用色块的位置变化进行隔离处理,也可取得调和效果,如图3-148、图3-149所示。在对比色之中插入双方都带有亲缘关系的色从而达到调和。如黄绿/黄橙、紫红/绿色组中插入黄、青;在对比色之中插入与双方都不发生利害关系的中间色黑、白、金、银、灰。这些中性色和任何色彩配在一起都有调和的效果;运用无彩色黑白灰、光泽色金银,或用同一色相彩色勾勒轮廓,增加互相联结的因素把由于同时对比原因引起的强烈对比的色分割成小块后间隔组合,并能造成调和效果。

图 3-148　IBM 公司海报(保罗·兰德)　　　图 3-149　平面设计展海报(保罗·兰德)

C. 比例调和。多色对比时可以扩大其中一色的面积，使其在力量上占压倒优势。如色彩构图中，有一组对比色过分触目，则可以缩小其面积，如图3-150、图3-151所示。构图中采用几组对比色，则应以组为主，通过色彩的主从关系达到调和。冷暖两种调子应该加强主色调的倾向性，或多用暖色少用冷色，或多用冷色少用暖色，一般所谓"三色法"，即采用二种暖色一种冷色或两种冷色一种暖色的配色方法，能得到良好的调和效果。

图3-150

图3-151

总之，色彩的和谐，取决于对比调和关系的适度，同样符合多样统一的形式美规律。多样变化中求统一、统一中求变化，是取得美感的规律，也是取得色彩和谐的关键所在。

拓展活动

认真分析解读下面设计作品，见图3-152、图3-153，并说出他们是什么色调，给我们一种怎样的视觉心理感受。

图3-152

图3-153

课后活动

阅读拾贝

透叠色的构成

透叠色的练习是利用光源色间可相互透影的特点来进行的,在两色的调和中,往往可得出中间色,当中间色用在两个重叠的形体中时,会给人们的视觉形成一种叠影的造像,从而达到另一种色彩造型空间,透叠色一般用明度、纯度较高的色彩来表现时效果最为理想,参见图3-154、图3-155。

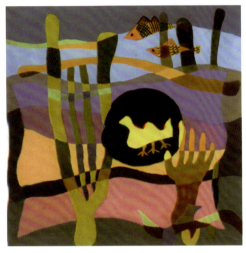

图 3-154

图 3-155

日积月累

色彩的呼应

不同的色彩在构图时并不是孤立出现的。它们总是要构成相互对比、相互适应的关系。色彩的呼应,就是要在画面的上下、左右、前后诸方面寻找、布置相同或相似的呼应色彩,以求得和谐秩序。色彩的呼应有两种方法:全面呼应是一种内在的呼应方法,需要在各种色中混入同一种色素,使之产生内在的全面的色彩联系,从而达到色彩呼应的效果。局部呼应是色彩构图中最常见的一种呼应方法。它是色彩平衡的需要,同时也是色彩心理的需要。当一个黑点处于一片红色包围时,这个黑点显得孤立而空寂。原因就在于它缺乏与之相呼应的颜色配合。但如果这个黑点增加到一定数量时,它就不再孤立了,并且会和与此相配的红色产生呼应关系。这就是同种色块在空间距离上的呼应结果。在色彩构图中,同种色以某种形式(如大小、疏密、聚散)反复出现时,会获得一种生命精神,显示出色彩布局上由节奏感产生的韵律美。

学习评价

通过本任务内容的学习,对自己的学习情况给出客观的评价,并给出弥补自己不足的打算。

优点:_____

缺点:_____

措施与行动:_____

学习情景四

参赛主题创意训练

任 务 "创意就在我身边"的主题概念训练

(4 学时)

学习目标

能力目标

 1. 锻炼学生综合利用各种视觉元素，灵活地对主题概念进行创意表现，表达自己头脑灵感中所出现的造型形态。

 2. 开拓学生的思路，启迪设计构思。

知识目标

 1. 学会利用综合设计元素对主体概念进行表达。

 2. 学会自生或诱导灵感思维的方法。

任务分析

 本训练选题原则，是以打开学生思维方式入手，侧重培养学生掌握想象力、创造力及创新思维能力在设计中的综合运用，对前后课程起到良好的融会贯通作用。在教学情境设计上，选用了物象观察训练法、联想思维训练法、特定场景色彩艺术语言观察与表现训练法、α波音乐诱导法及色彩感知觉能力训练，通过以上方法的训练，开发学生的大脑潜能，创造灵感，使学生对课程设计有一个整体连贯的认识。

任务概述

 通过"创意就在我身边"主题概念训练，继续打开学生的思维方式，使学生能够准确地使用设计元素对主题概念进行表达的方法，从中深刻地体会到创意、构图、色彩之间的关系，以便使今后的学习更加得心应手，起到融会贯通的作用。

教学活动情景案例设计

步骤 一 感受创意

通过图4-1～图4-12的赏析，老师引导学生，让学生充分感受到从逻辑思维到形象思维，再到灵感思维之间的微妙变化，感觉到创意就在我们身边。同时老师适时地引导学生联想和想象，拓宽学生思路，开发学生的潜在创新思维能力。

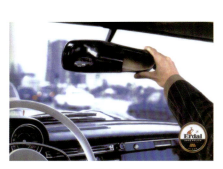

图4-1

图4-2

图4-3

图4-4

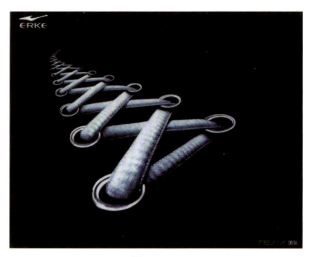

图 4-5

（1）

（2）

■ 男孩女孩磁吸
可爱谐趣的男孩女孩造型磁吸，诙谐幽默，为居家生活增添奇趣。

（3）　　　　　　　　　　　　　　　（4）

图 4-6

学习情景四　参赛主题创意训练

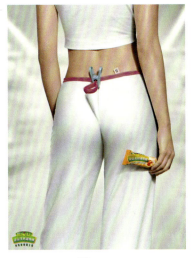

图 4 – 7

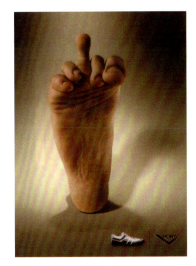

图 4 – 8

图 4 – 9

图 4 – 10

图 4 – 11

图 4 – 12

步骤 二　交流思想　各抒己见

老师让学生以小组的形式说出每张图片给自己的视觉心理感受,并分析每张图片的创意个性及颜色的运用方法。

步骤 三　开发到脑潜能　创造灵感

学生通过视频(详见课件)演示,充分的感受、感知创意的表现方法。

步骤 四　开发到脑潜能　引爆灵感

学生独立完成"创意就在我身边"主题概念训练。

作业规范与制作要求:

构思新颖独特发人深省,符合视觉美的形式法则,画面干净整洁、简洁大方、图文并茂,设计的形式能够充分传达主题内容;作品在 15cm×15cm 的素描纸或白卡纸上完成。

任务小结

通过自选主题创意色彩构成训练,打开学生的思维方式,锻炼学生灵活地运用创新思维的方法在设计中综合应用、表现的能力。提高学生审美综合素质,为今后的工作实践打下良好的基础。

必备知识

自生式诱导灵感思维的方法

这种灵感诱发形式的产生不需要借助外界"触媒"的刺激,而是通过头脑中内在的顿悟和内部"思想的闪光"。例如,爱因斯坦从 1895 年起就开始思考"如果我以光速追踪一条光线,我会看到什么?"他反复地思考这个问题,但多年一直没有解决。1905 年的一天早晨,他起床时突然想到:对于一个观察者来说以光速追踪一条光线是同时的两个事件,而对于别的观察者来说就不一定是同时的。他很快地意识到这是个突破口,并牢牢地抓住了这一"思想闪光",之后仅用了五六个星期的时间便写成了提出狭义相对论的著名论文。

竹禅和尚作画的故事就是运用自生式诱导灵感思维方法的典型案例。

有一年,竹禅和尚游北京,被召到宫里去作画。那时,宫里画家很多,各有所长。一天,一名宦官向画家宣布:"这里有一张五尺宣纸,慈禧太后要画一幅九尺高的观音菩萨站立像,谁来接旨?"画家中无一人敢应命,因为五尺宣纸怎能画九尺高的佛像呢?这时,竹禅想了一想就说:"我来接。"说完,他磨墨展纸,一挥而就,大家一看,无不惊奇。

从上述诱发灵感的基本形式可知,暂时的消闲状态(搁置)是创造者转移注意、摆脱困境、产生灵感的一个重要方法,如散步、沐浴、听音乐、阅读一些与所要解决问题无关的书刊、与外行人员闲谈、入睡前或刚醒时的休息等。据记载,笛卡儿、高斯、彭加勒、爱因斯坦、华莱士、歌德、赫尔姆霍茨等都曾说过自己有躺在床上休息而得到灵感的体验。日本一家创造力研究所于 1983 年 12 月至 1984 年 8 月对 821 名日本发明家进行统计研究,结果表明,有 52% 的人曾在枕头上产生过灵感,乘车中产生灵感

的有45％,行步中产生灵感的有46％,而在工作单位办公桌上产生灵感的则只有21％。由此可见,在松弛状态下比在工作岗位上产生灵感的机会要大得多。

当然,上述情况只是灵感产生的一般情况,具体灵感的产生过程并非千篇一律,常因人而异。例如,法国物理学家皮埃尔·居里认为在森林中容易产生激情,费米喜欢躺在寂静的草地上想问题,汤川秀树习惯于夜间躺在床上思考,法国数学家阿马达则常在喧哗声中产生灵感,剧作家贝克认为产生灵感最理想的时刻是躺在澡盆中的时候,而赫尔姆霍茨却认为是一大早或天气晴朗登山的时候,著名物理学家杨振宁则认为是在早晨起床后刷牙的时候。此外,还有人认为在酒意冲击下会来灵感,法国军队音乐家德利尔就是这样写出了著名的《马赛曲》,中国诗仙李白更有"斗酒诗百篇"的豪兴……可见,每个人应当根据自己的具体情况和习惯,找出其诱发灵感的最佳方式和最好时机,从而更好地进行创造。许多创造者均有意无意地利用了这一点,大发明家爱迪生就有白天坐在椅子上打盹的习惯,据说许多念头和灵感就是这样产生的。

灵感就像一位沉睡中的巨人,他一旦被唤醒就会发挥出巨大的能量。人们应用科学的、系统的方法来激发灵感,让每个人都创意无限。

课后活动

阅读拾贝

突破直线性思维障碍,创造灵感

日本有一家旅馆生意不错,顾客越来越多。住客多了,休息活动的地方就小了,于是,经理想开辟旅馆后面的大片荒地。但在荒地上种植树木,需要花上一大笔钱。经理想出了一个好主意。在旅馆贴了一个海报,要将后面的荒地开辟为植树纪念的地方。凡是到此度蜜月或结婚周年的人,都可以在此地植一棵树作为纪念,只收少许树苗费。不久,后山种满了树,经理又花了些钱修了路,盖了小亭子,后山成为活动散步的好地方。不仅如此,那些曾经种过树的旅客,会经常到旅馆小住,看看自己种的那棵树,于是旅馆的生意更好了,有好主意,但不是全放弃旧方案,像这个例子,经理适当地花些钱,把钱用在刀刃上,效果不是更好吗?

生活中克服直线形思维障碍,能让你显得幽默、风趣且充满创意。

英国前首相丘吉尔任国会议员时,有位女议员向来嚣张。一天,居然在议席上指骂丘吉尔:"假如我是你老婆,一定在你咖啡杯里下毒!"狠话一出,人人屏息,却见丘吉尔起立顽皮地笑答:"假如你是我老婆,我一定一饮而尽!"结果,全场人士和那位女议员都哄堂大笑。

电台节目女主持人问林语堂何谓"理想丈夫"?他笑眯眯地说:"理想太太的丈夫";又问:"太太跟小姐有何不同?"他还是笑眯眯地说:"所有的太太都一样,每位小姐都不同。"

丘吉尔寓讽于答,立刻化戾致祥;林大师正题曲答,别富灵慧和妙趣。两位奇才都能在碰到"非常"状况时,激发潜能、不按章法、别出心裁,跳出是非对错、逻辑因果等层层的拘束,自"意外"的领域提出幽默或启人心智的"好"答案。

日积月累

1. 经典头脑风暴法（智力激励法）的运作过程

（1）热身阶段。此阶段的作用是向小组成员介绍有关头脑风暴法的基本知识，使他们熟悉头脑风暴法的基本规则，并调动小组成员的思维，使他们活跃起来。

在介绍了有关基本规则之后，提出一个问题预演头脑风暴法的基本过程。譬如说，提出这样一个问题："请大家考虑一下圆珠笔可以有多少种用途？"在正式进行头脑风暴法之前预演这一过程的必要性表现在下面两个方面：①在通常状态下，人们的思维处于不活跃状态，有必要通过热身调动小组成员思考问题的积极性；②小组作为一个由人组成的组织有它自身的周期，在正式活动之前有必要让小组成员进行必要的磨合。

（2）观念生成阶段。虽然头脑风暴法可以运用在问题界定的过程中，但这里观念的生成是在对问题有了恰当的界定之后。在这一阶段，小组成员针对界定清晰的问题提出自己的解决思路、解决办法，由一位书记员把小组成员的全部想法记在大家都可以看得见的黑板或白板上，供大家随时据此引发新思想，或对自己及他人的思想进行修改。需要有一位组织者在大家思维僵结的时候进行必要的引导，提醒和监督小组成员避免对别人的思想进行评价，鼓励不活跃的成员积极参与到"智力激荡"的过程中去，并对活动的节奏进行必要的控制。

（3）观念评价阶段。在头脑风暴过程的创意阶段结束之后，对所产生的创意进行整理，对小组每一位成员的积极参与表示感谢，并邀请他们为下一阶段的观念评价提供建议，接下来的评价阶段仍然可用头脑风暴法进行。

2. 学生作品赏析

图 4-13～图 4-16 为学生作品。通过对学生作品的赏析，体会作者的创意角度。

【吉祥平安】　　　　　　【五福臻吉】　　　　　　【双吉临门】

（1）　　　　　　　　　（2）　　　　　　　　　（3）

图 4-13

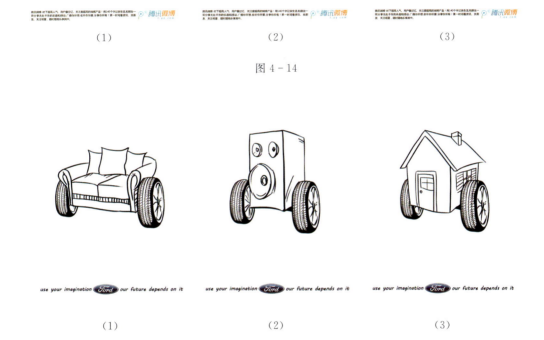

(1)　　　　　　　　　(2)　　　　　　　　　(3)

图 4-14

(1)　　　　　　　　　(2)　　　　　　　　　(3)

图 4-15

(1)　　　　　　(2)　　　　　　(3)　　　　　　(4)

图 4-16　摄影作品

3.绘画作品在设计中的运用

图4-17～图4-19是伊夫·圣·洛朗从蒙德里安的作品中获得灵感创作服装作品的示例,仔细体会、品味、感受大师作品。

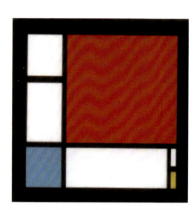

图4-17　构成·布上油画(蒙德里安)　　图4-18　蒙德里安样式服装设计(伊夫·圣·洛朗)(1)

图4-19　蒙德里安样式服装设计(伊·夫·圣洛朗)(2)

通过赏欣下列作品,见图4-20～图4-23,并通过讨论的方式回答下列问题:

(1)问题一:饮料包装的配色特点是什么?
(2)问题二:标志设计的配色特点是什么?
(3)问题三:展示设计的配色特点是什么?
(4)问题四:它们的共同点有什么?

图4-20　标志设计　　　　　　　图4-21　包装设计

图 4-22 展示设计　　　　　　　　　　图 4-23 展示设计

学习评价

通过本任务内容的学习,对自己的学习情况给出客观的评价,并给出弥补自己不足的打算。

优点:_____

缺点:_____

措施与行动:_____

参考文献

[1] 连山,普杰.创造灵感[M].哈尔滨:哈尔滨出版社,2006.
[2] 〔德〕赫尔曼·哈肯.大脑工作原理——脑活动行为和认知的协同学研究[M].上海:上海科技教育出版社,1994.
[3] 陈龙安.创造性思维与教学[M].北京:中国轻工业出版社,1999.
[4] 李向成,任强.点击学生的创新思维[M].北京:中国社会科学出版社,2002.
[5] 陆红阳,李明伟.现代设计学校(第Ⅱ集)——平面设计卷[M].南宁:广西美术出版社,2011.
[6] 〔美〕丹尼尔·夏克特.你的潜能[M].晏樵,译.北京:中国工人出版社,1988.
[7] 夫龙工作室.现代设计家创意图典[M].北京:中国青年出版社,1993.
[8] 〔美〕乔伊斯.教学模式[M].荆建华,宋富钢,花清亮,译.7版.北京:中国轻工出版社,2009.
[9] 刘晓宏.创新设计方法及应用[M].北京:化学工业出版社,2010.
[10] 余雁,关雪伦.构成[M].北京:高等教育出版社,2009.
[11] 赵殿泽.构成艺术[M].沈阳:辽宁美术出版社,1987.
[12] 姜桦.平面构成课题研究[M].沈阳:辽宁美术出版社,2005.
[13] 张连生,尹文.装饰色彩[M].沈阳:辽宁美术出版社,2007.
[14] 林家阳.设计色彩教学[M].北京:东方出版社,2007.